PARISIAN STREET STYLE

巴黎女孩 ——————————— 時尚日記

從著色感受最甜美的巴黎街頭時尚

——

本 書 擁 有 者 _____

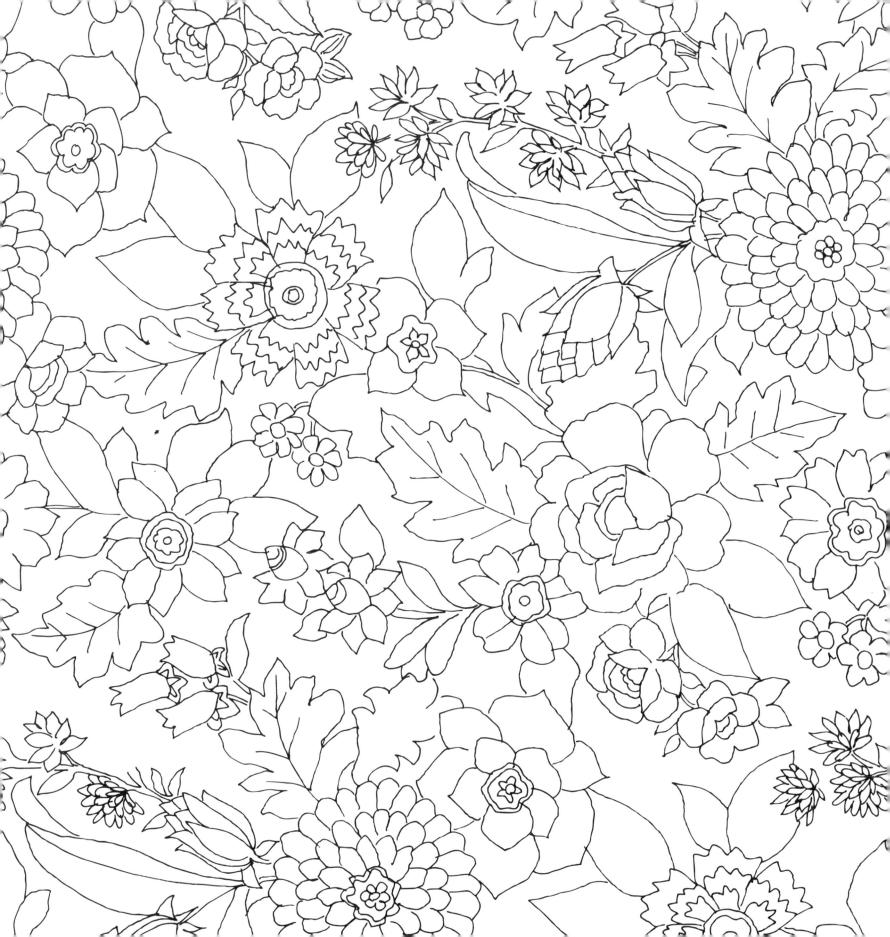

歡迎蒞臨　巴黎時尚週

時尚週的巴黎，四方名流雲集，轉瞬間成為名符其實的時尚之都。時尚精靈隨著伸展台上名模搖曳的身姿擺盪，頂尖的設計師與時尚名牌，細針密縷編織出流行的脈動，還有蒙田大道、佛堡‧聖歐娜蕾街，那些無與倫比的櫥窗！

然而，巴黎的時尚不只有這些，每家衣櫃裡清出的二手交換衣裳，街角的裁縫小舖，二手店裡的經典款式，或是各領風騷的年輕設計師。街上的巴黎女孩，一派隨意低調的妝扮，或雌雄莫辨的中性風格。優雅可以無比簡單，拿捏於輕鬆自在和精心打點之間，無非皆挖空心思萬般琢磨，只為了看起來像渾然天成，美麗到讓各國路人皆情不自禁轉頭目送！我喜歡這樣的時尚，我為這樣的巴黎時尚，勾勒出一個黑邊輪廓。至於，它屬於什麼顏色，則交與妳來裁奪！

時尚、風格，最初是為了展現一個人的個性。妳可以在這裡表達屬於自己的特徵，創作自己的夢幻雲裳，設計個人的花飾！讓想像力帶領手指，把妳的衣物飾品點綴成七彩：用羊駝毛織成溫暖而鮮艷的毛衣，以春天的粉彩潑灑出浪漫的小包腳鞋，夏天清爽而色彩繽紛的連身洋裙，或是冬天有華麗裝飾的帥氣大衣！

終於，這一次是由妳來擔任設計師，請揮霍手中的彩筆！

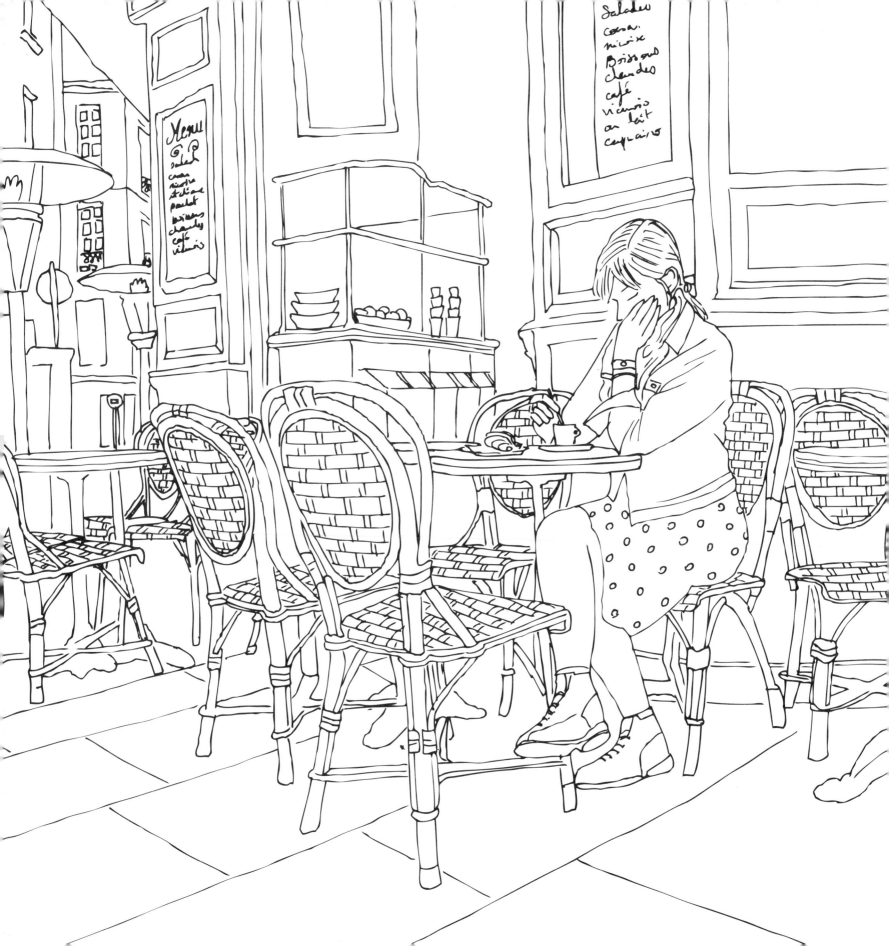

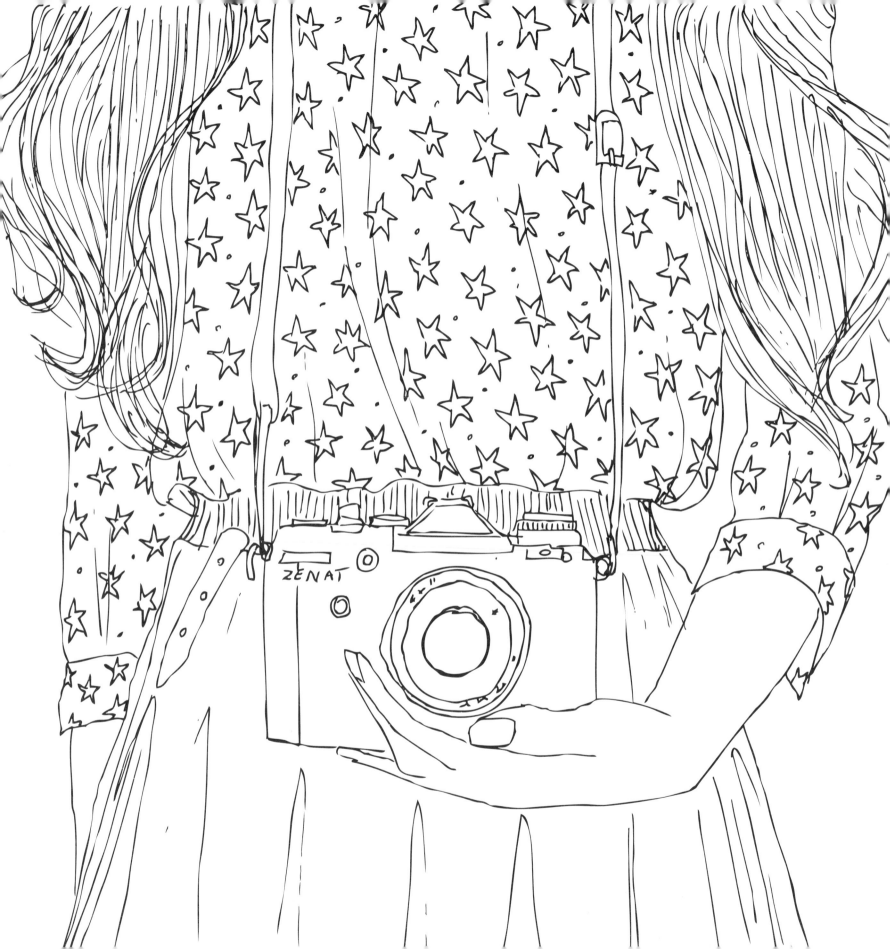

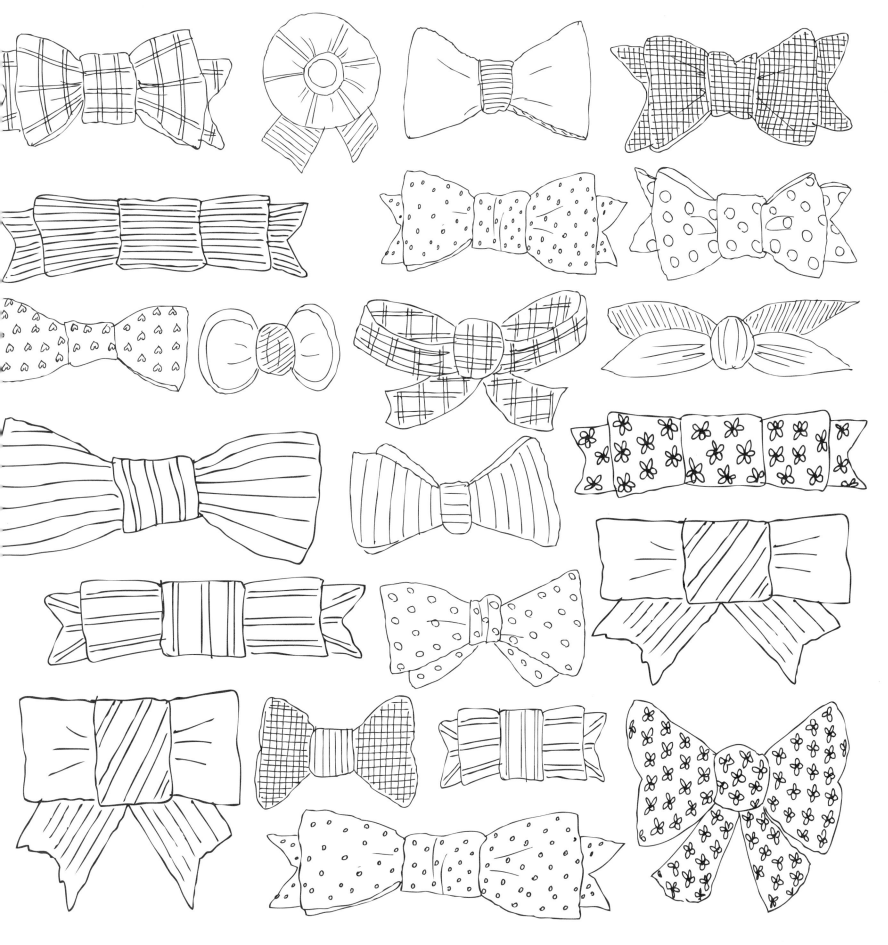

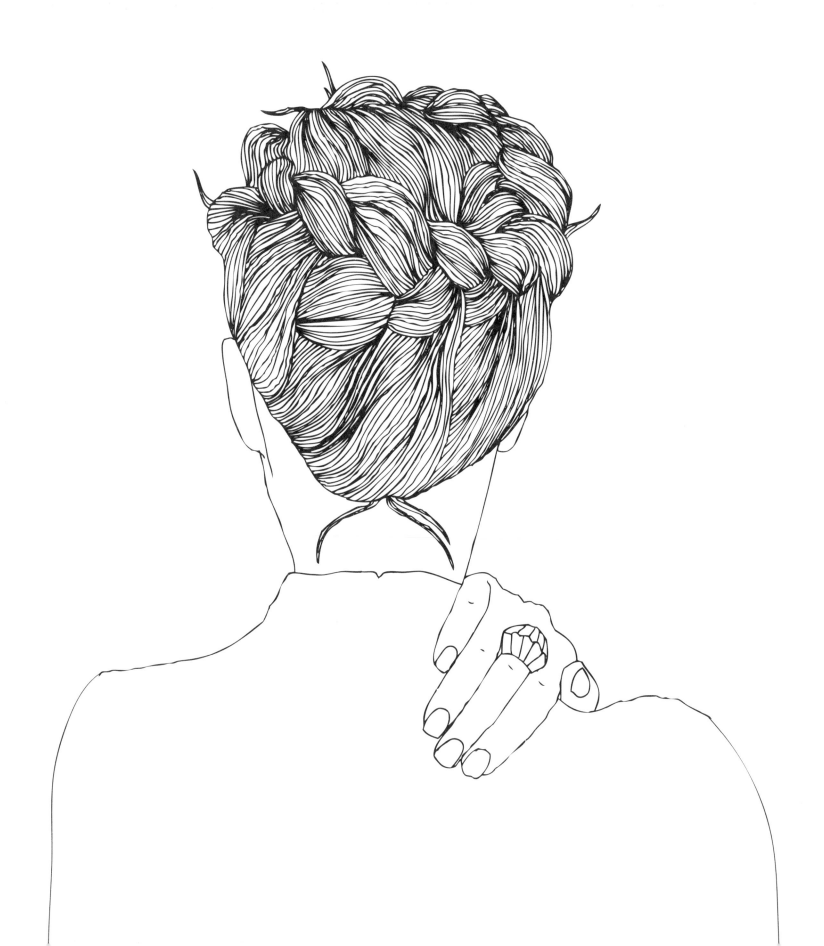

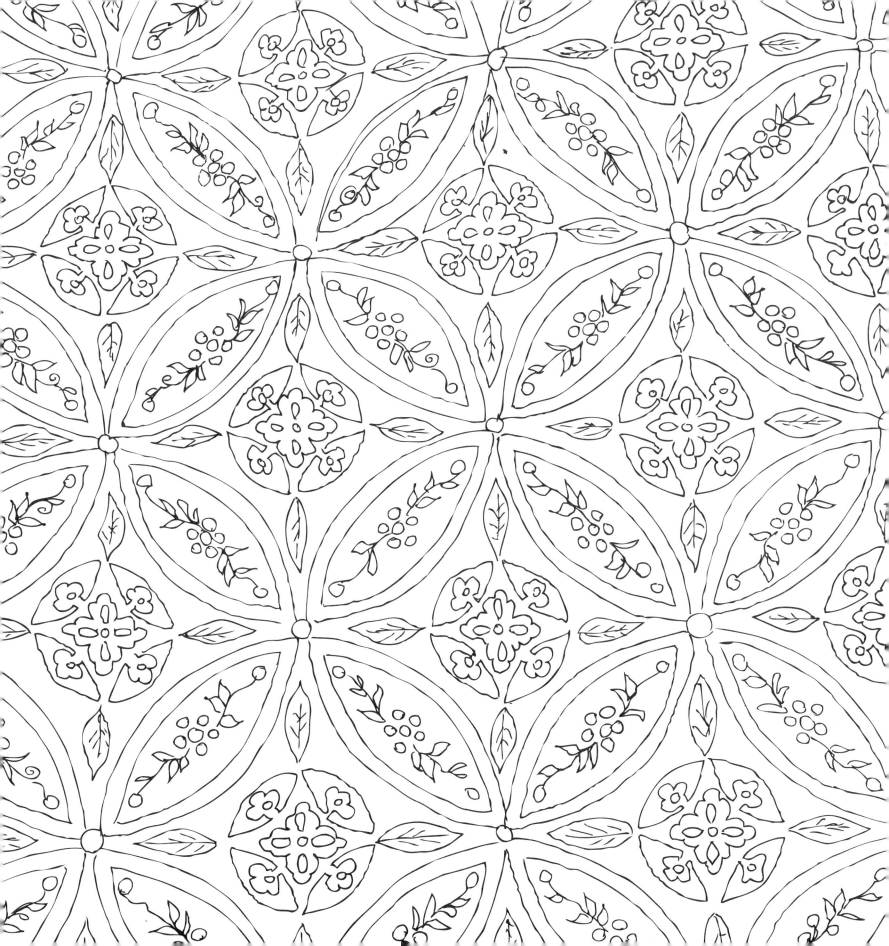

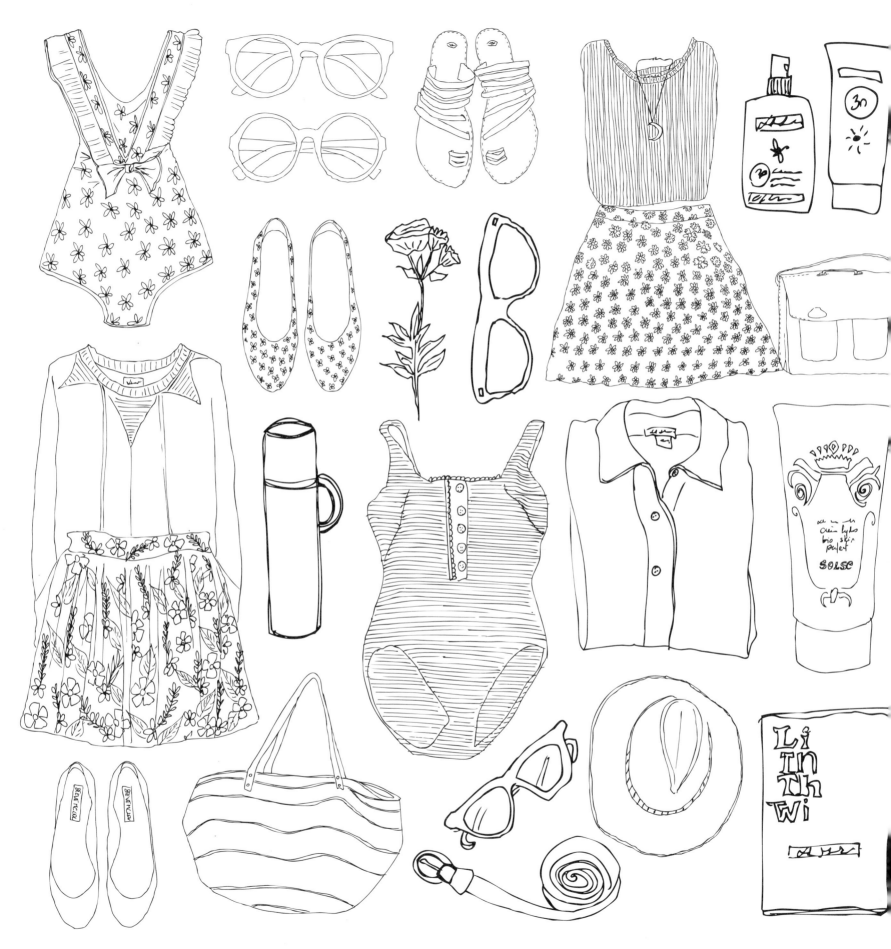

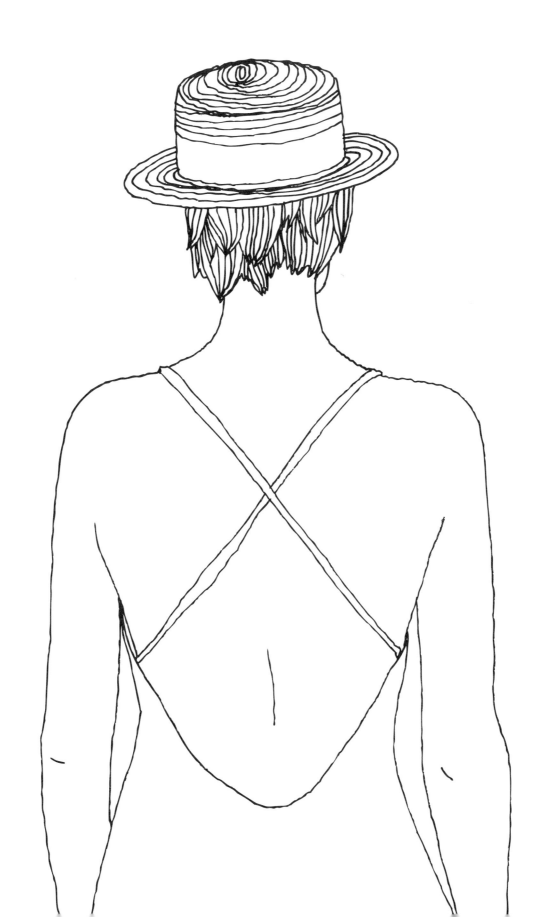

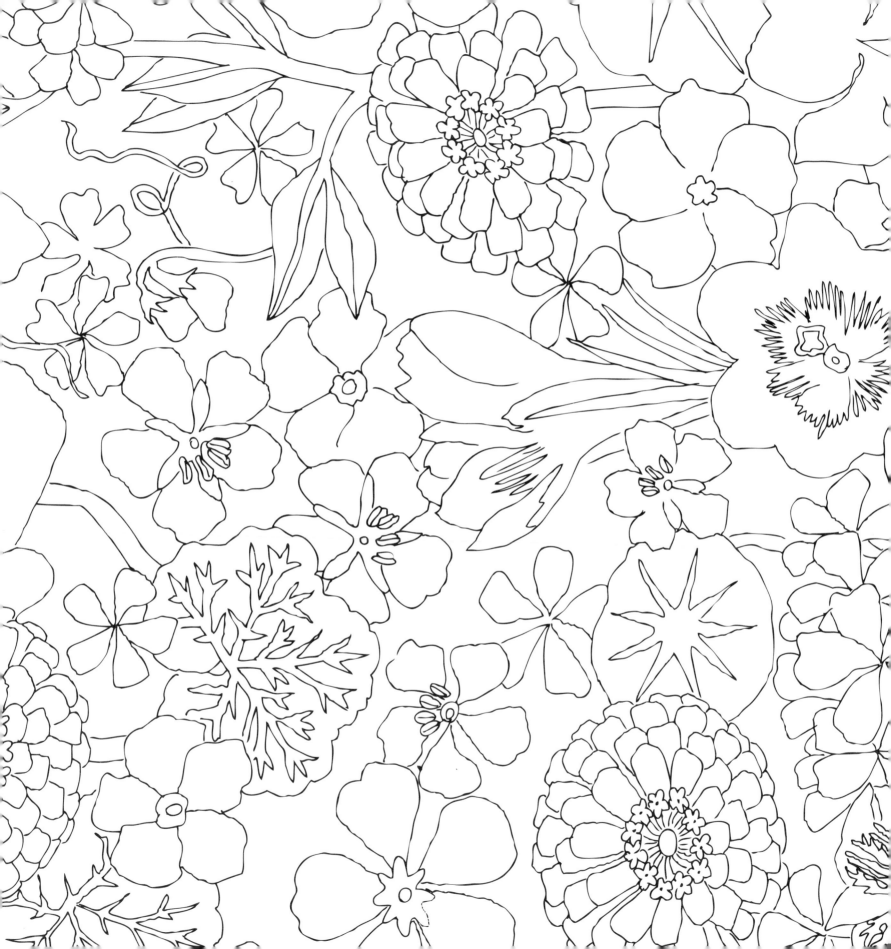

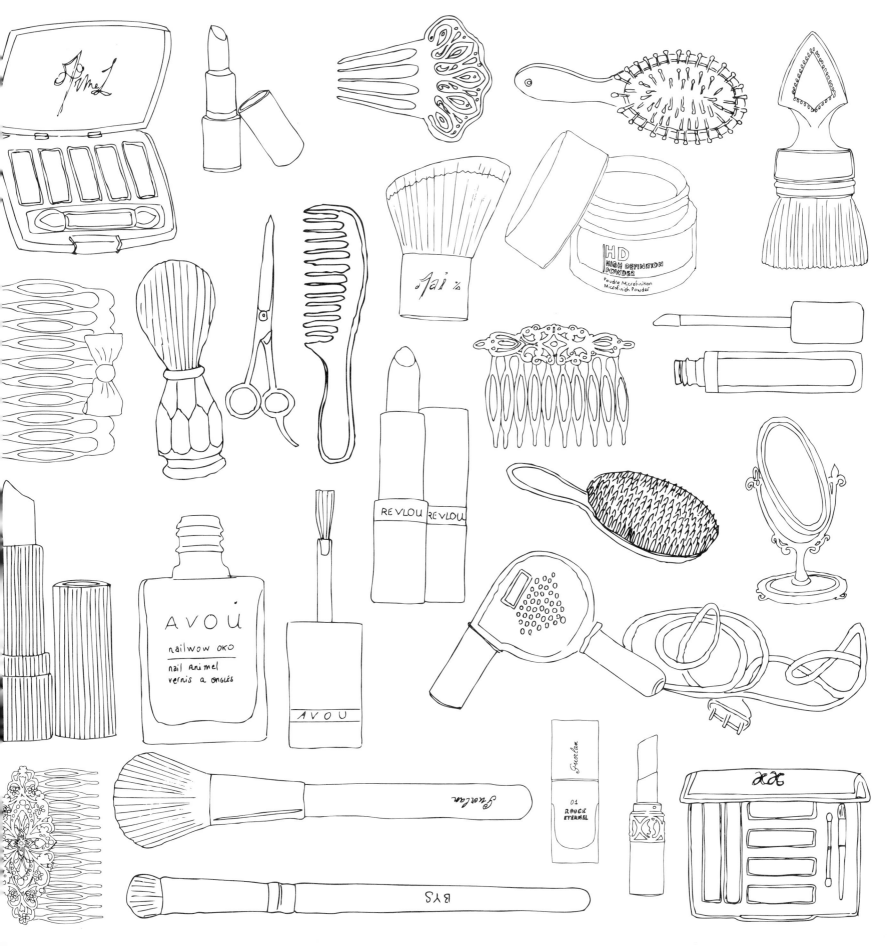

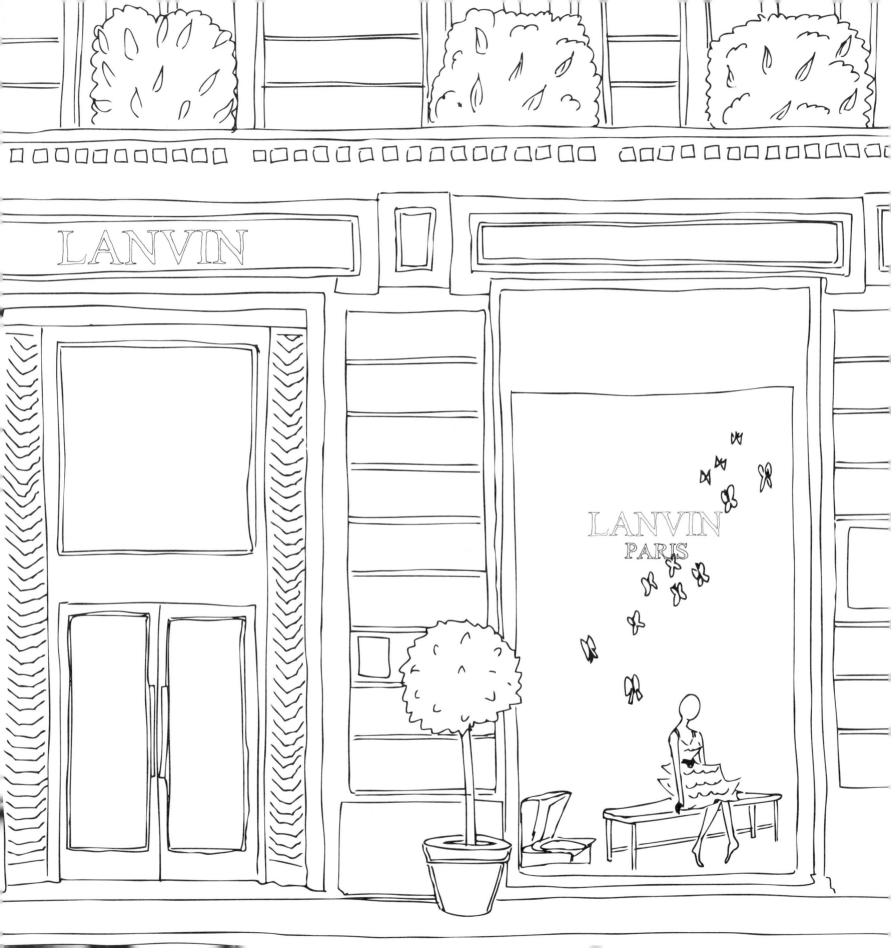

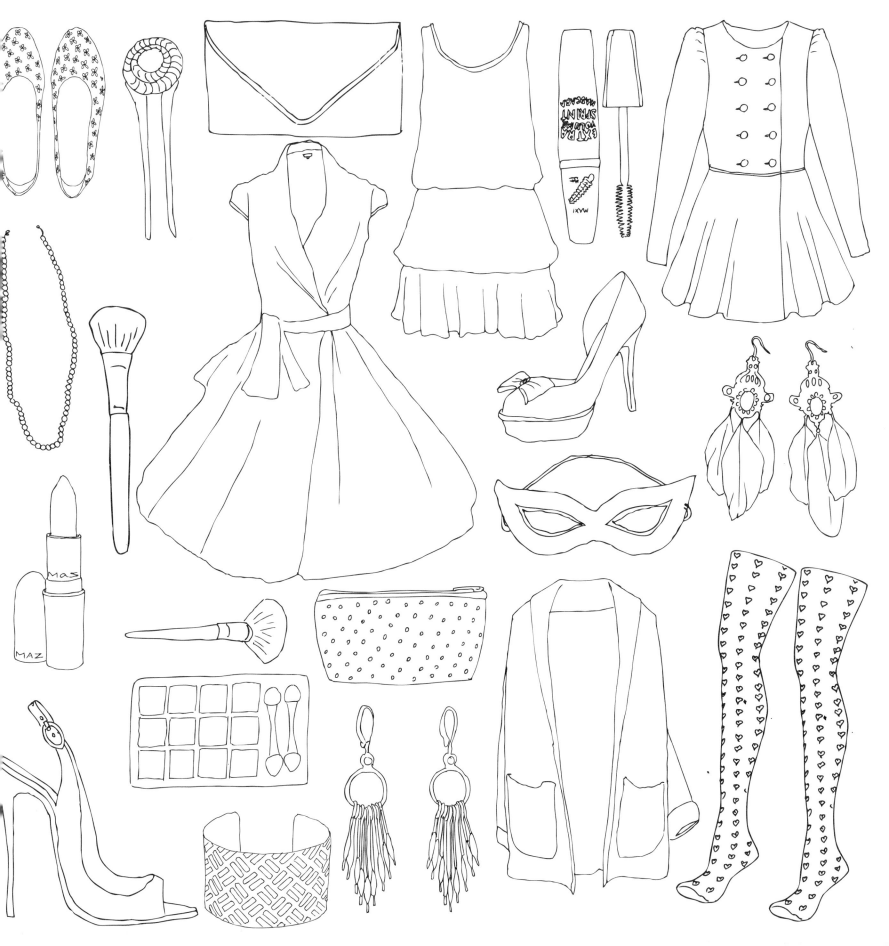

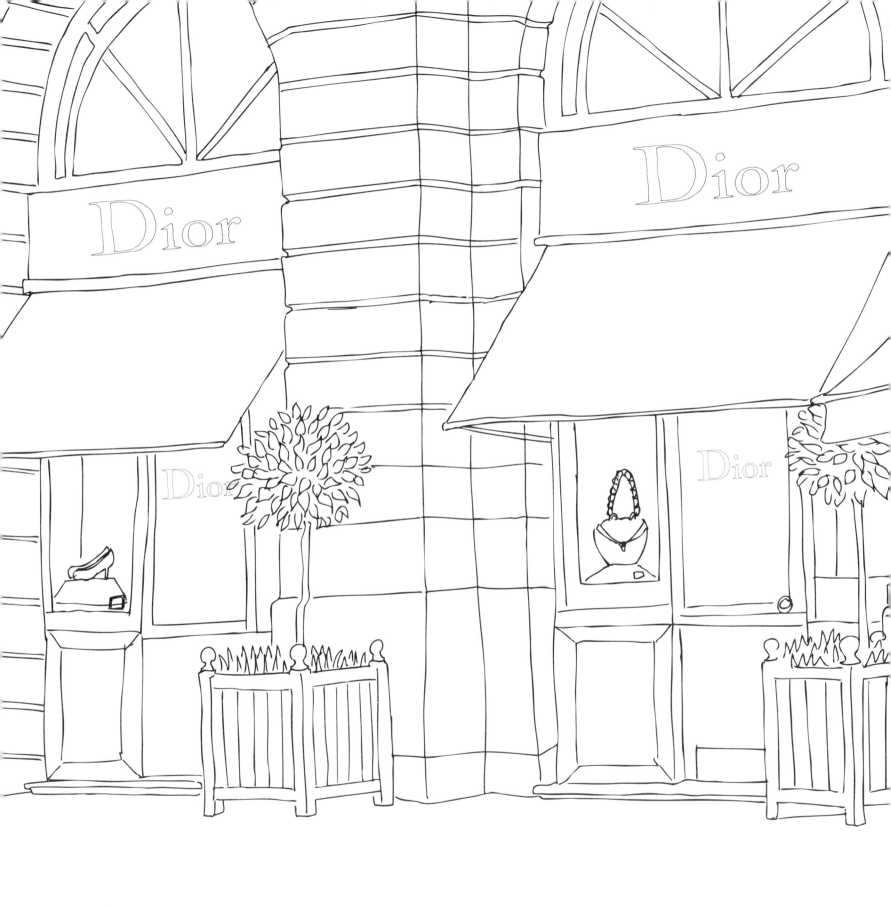

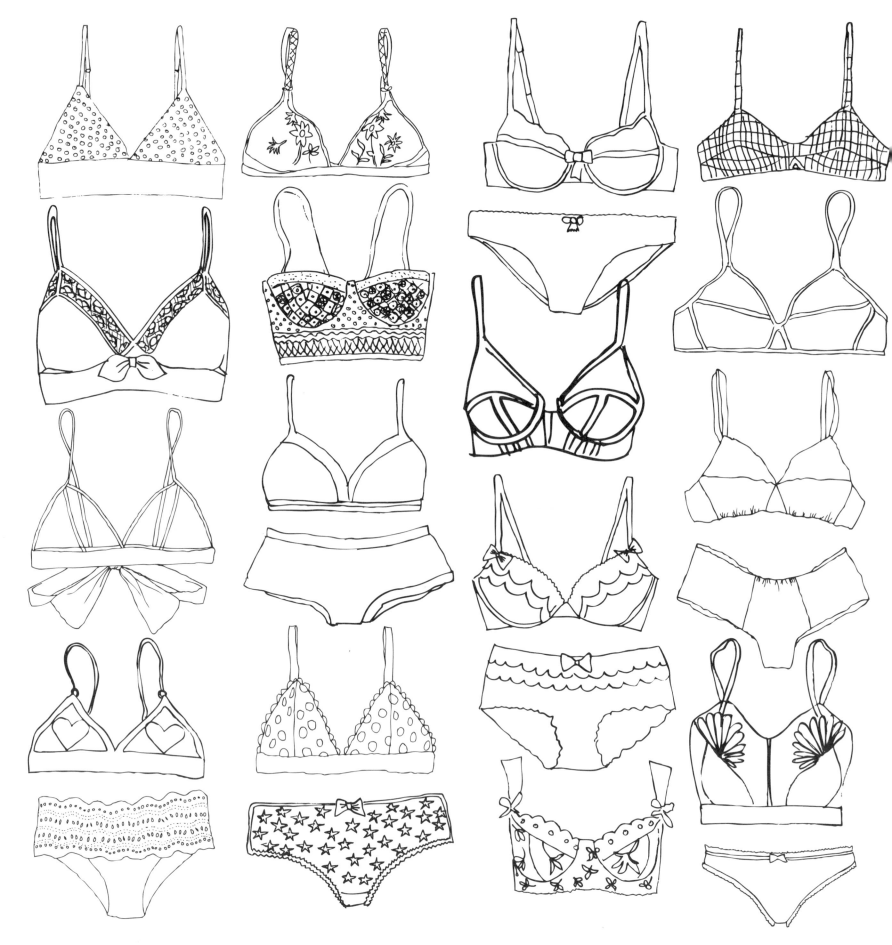

l'été indien

初秋回暖

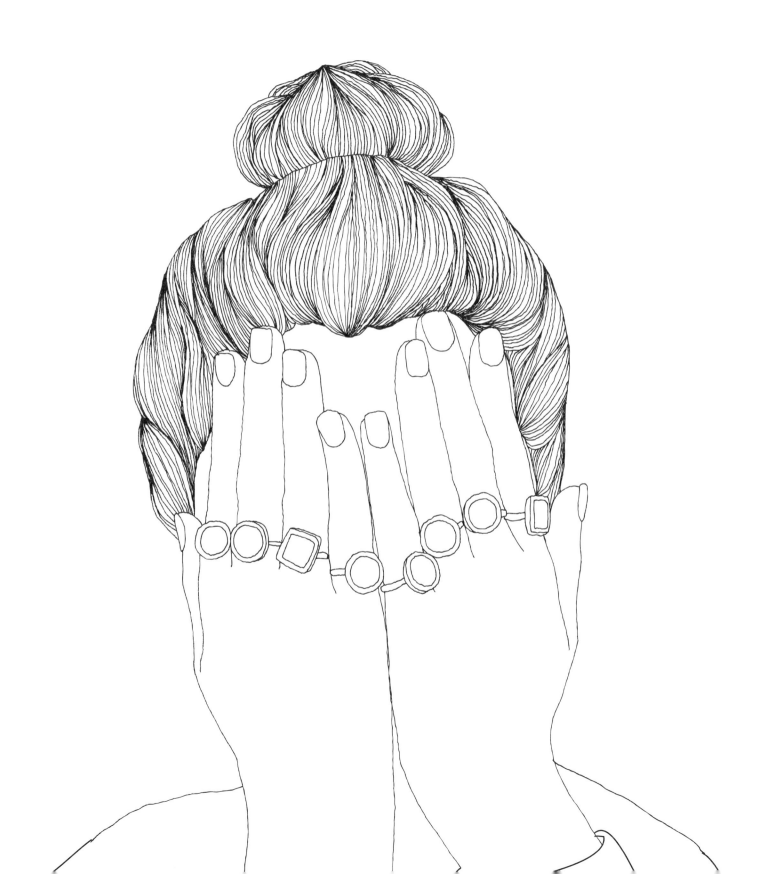

bonne nuit

晚 ———————————— 安 ————————————

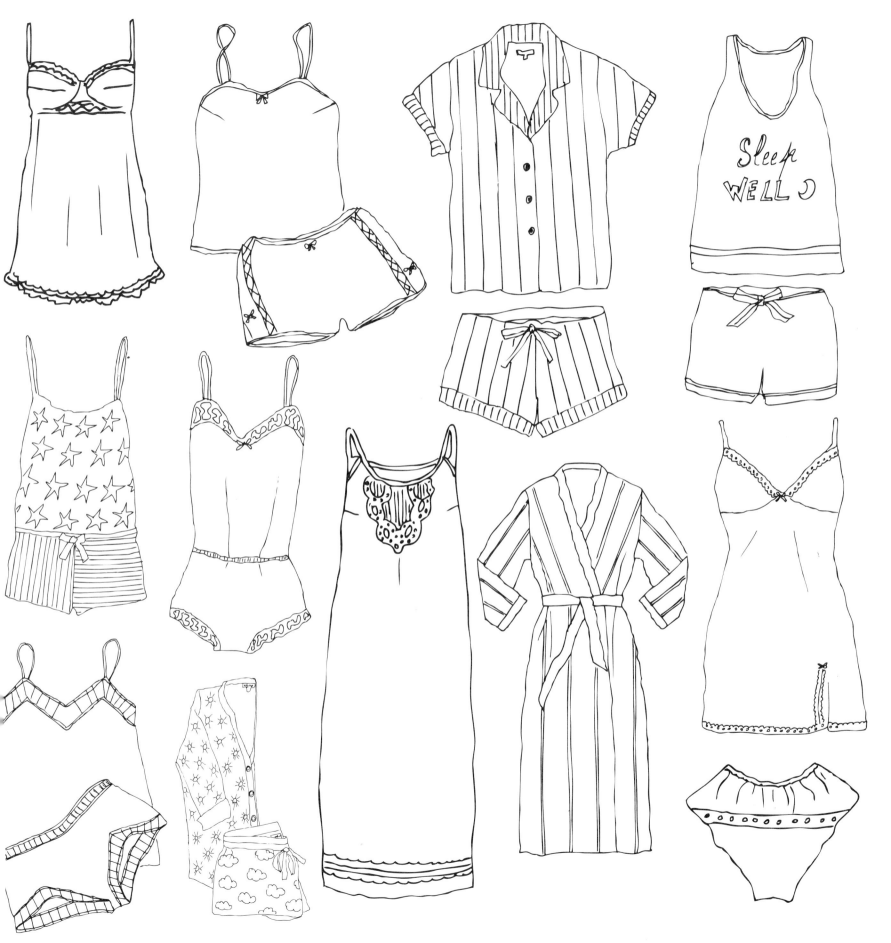

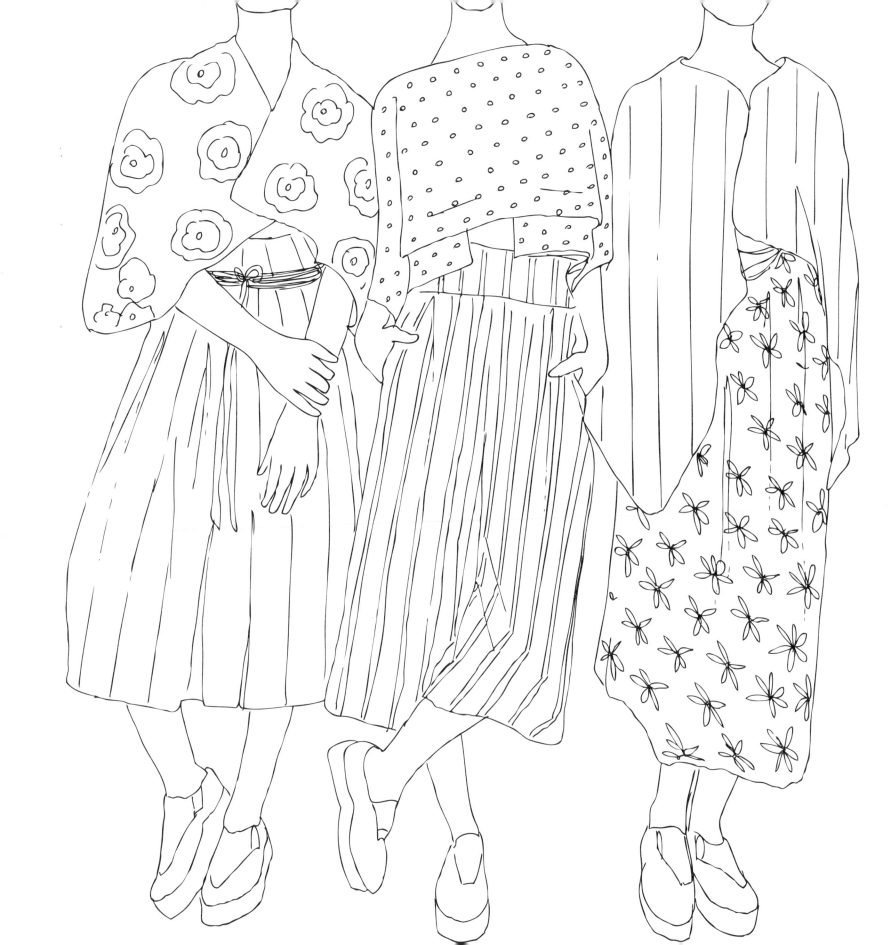

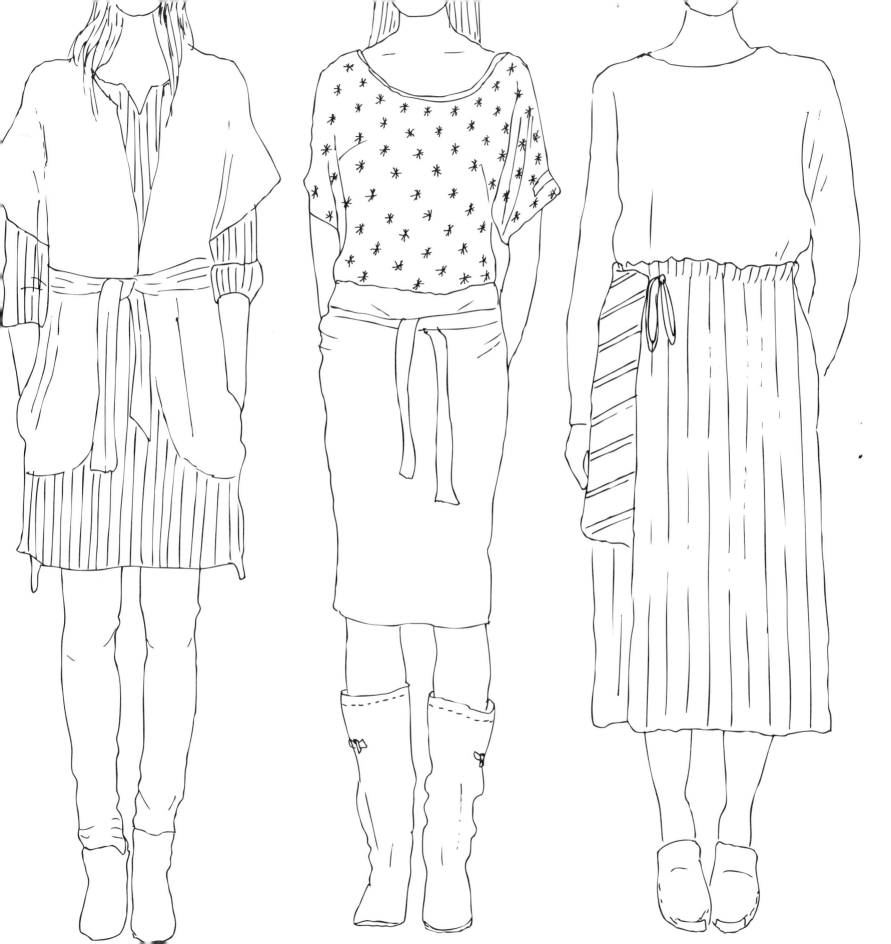

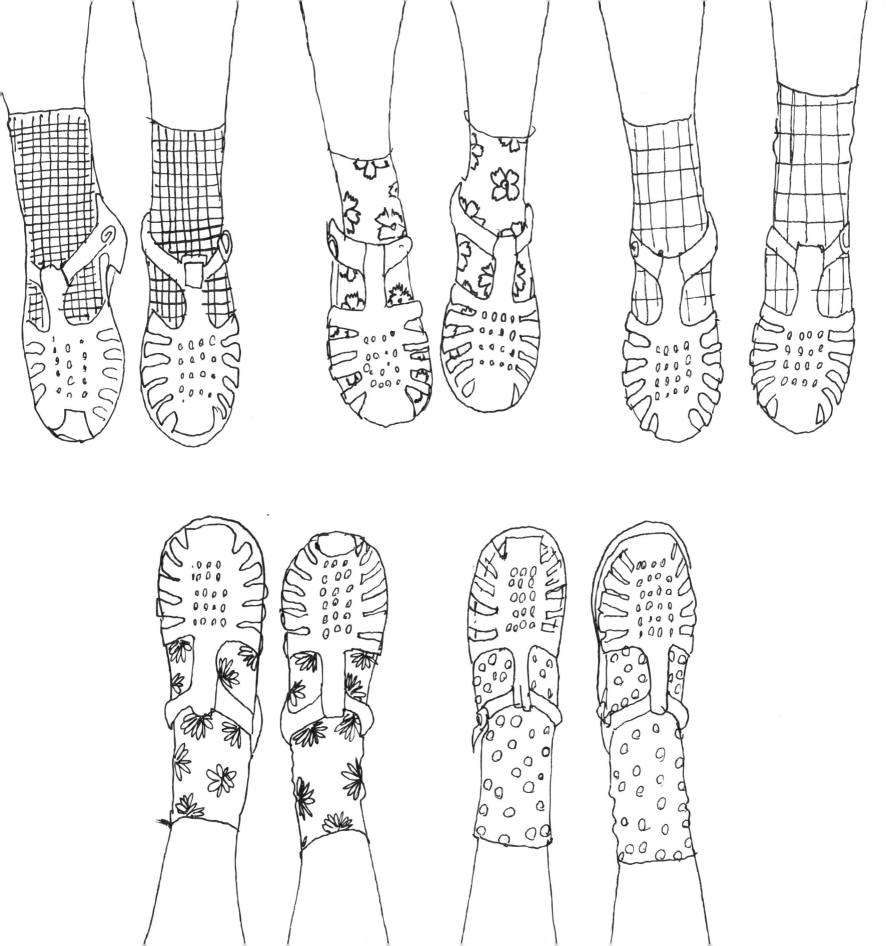

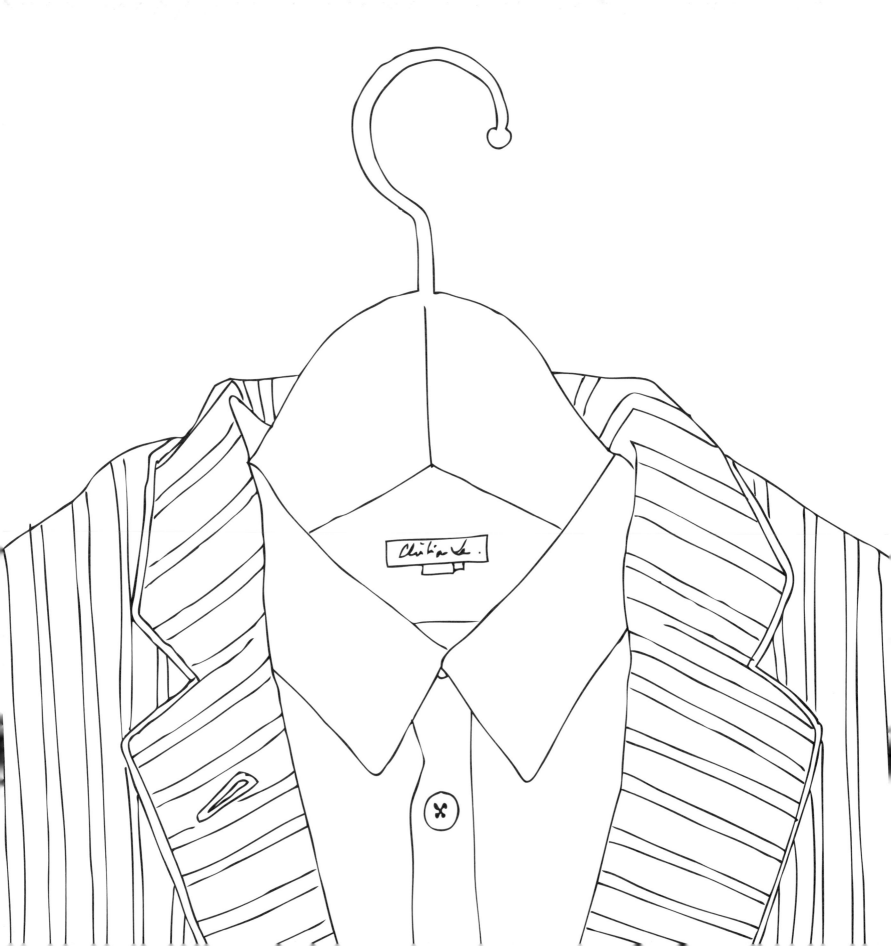

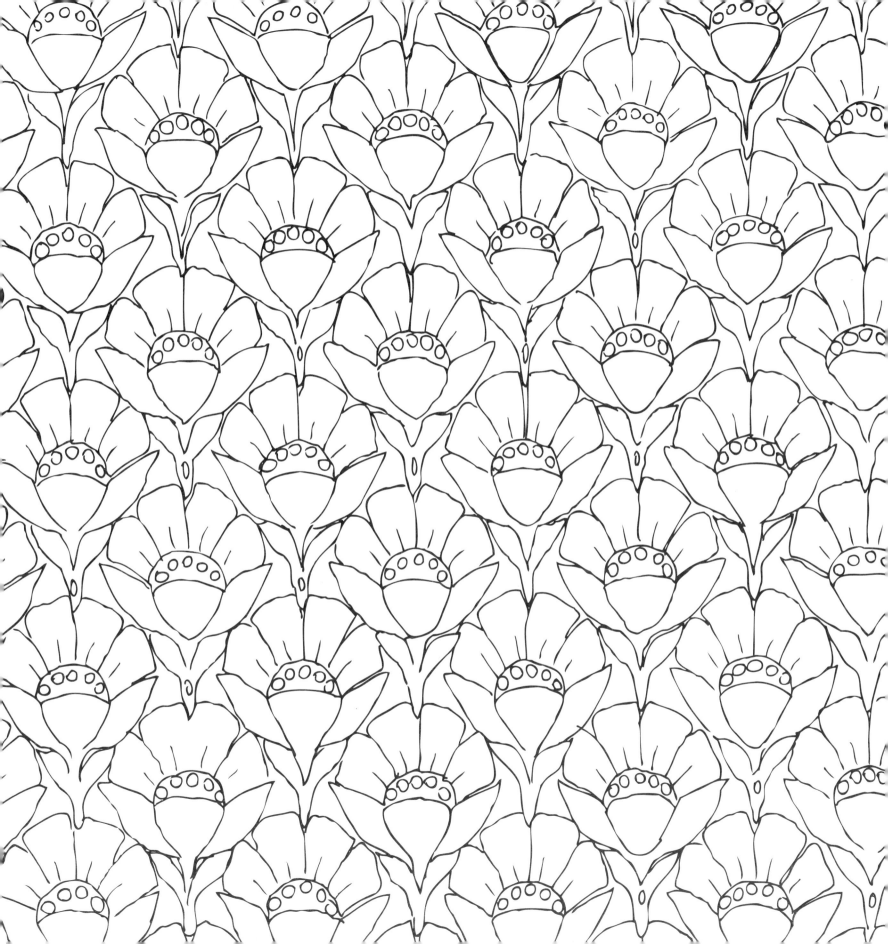

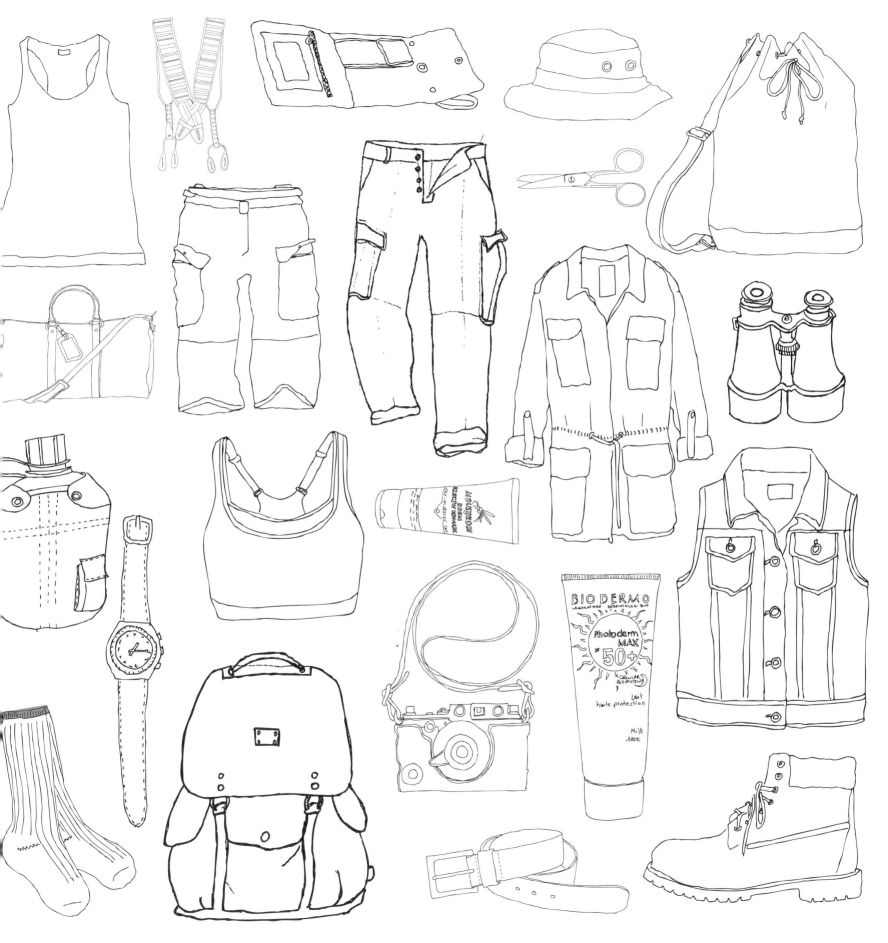

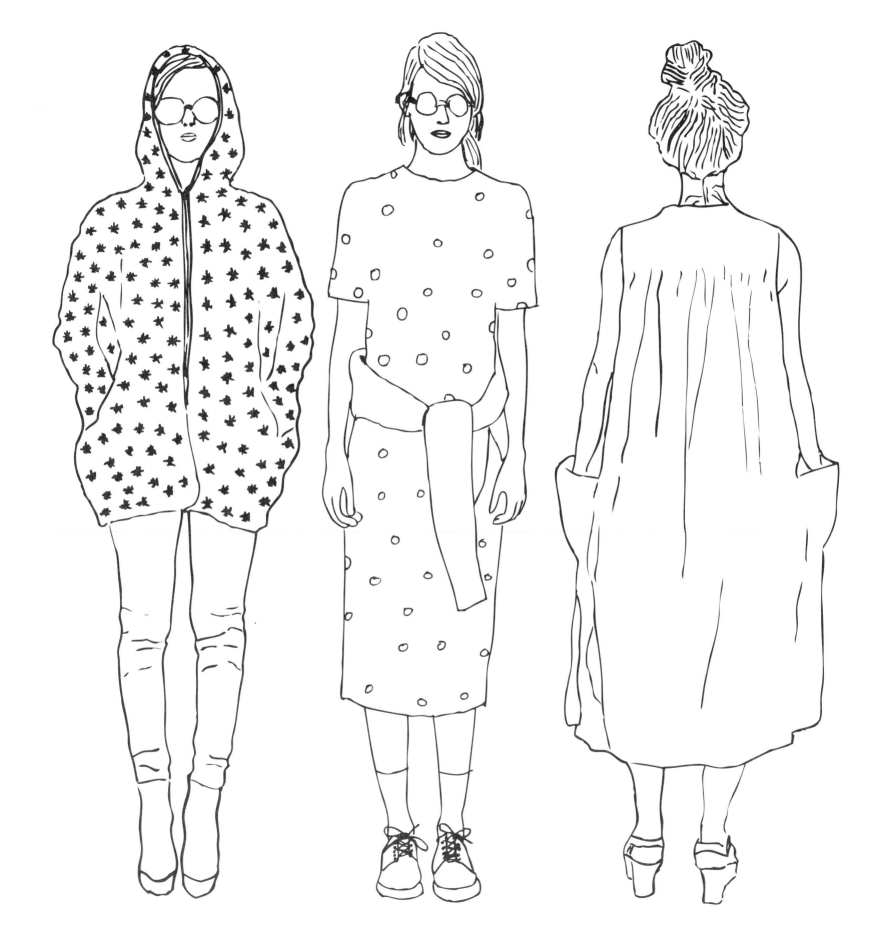

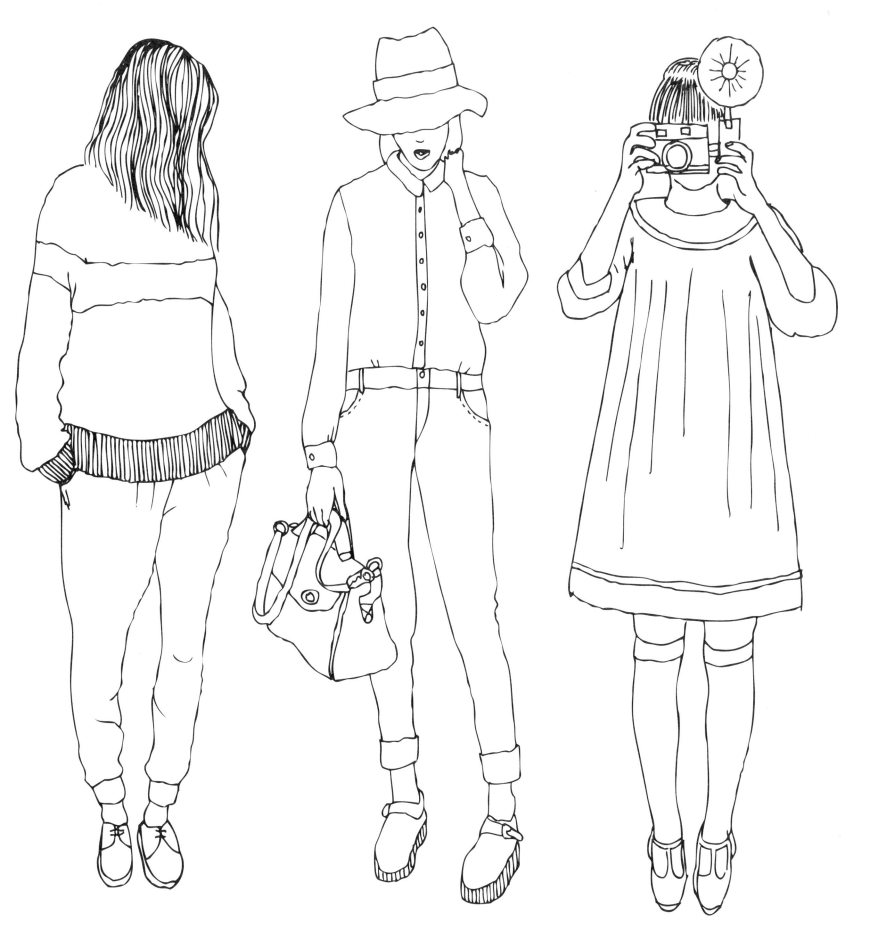

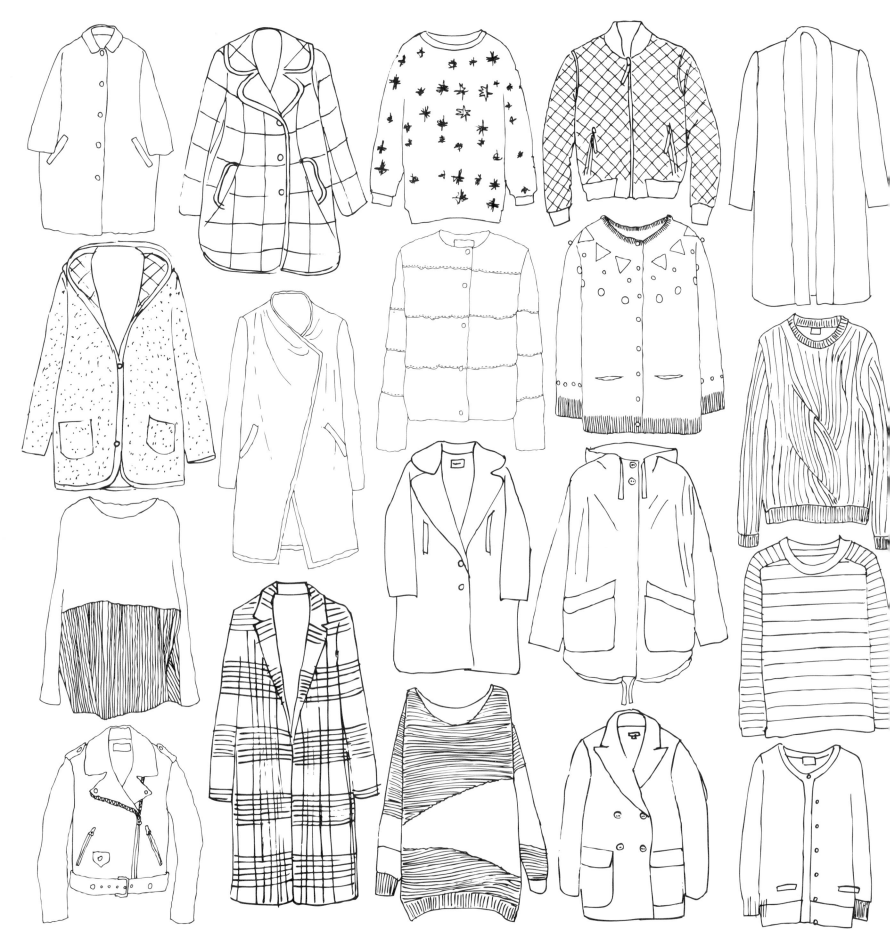

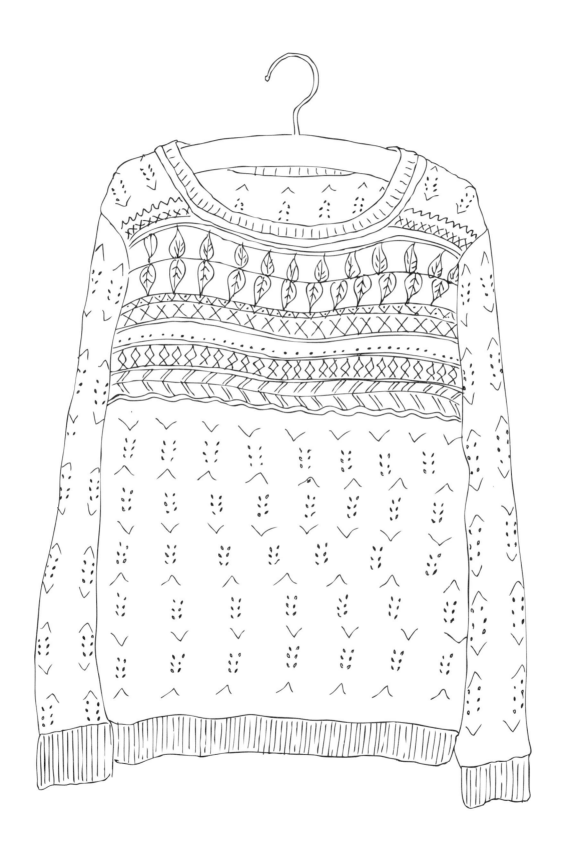

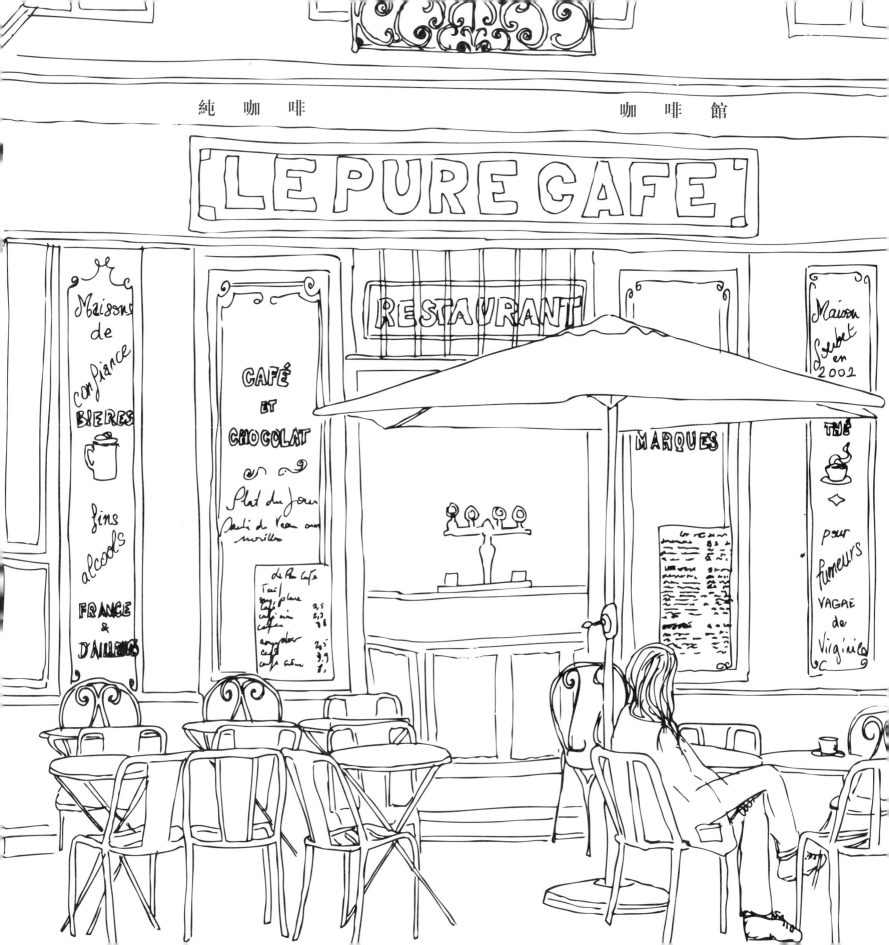

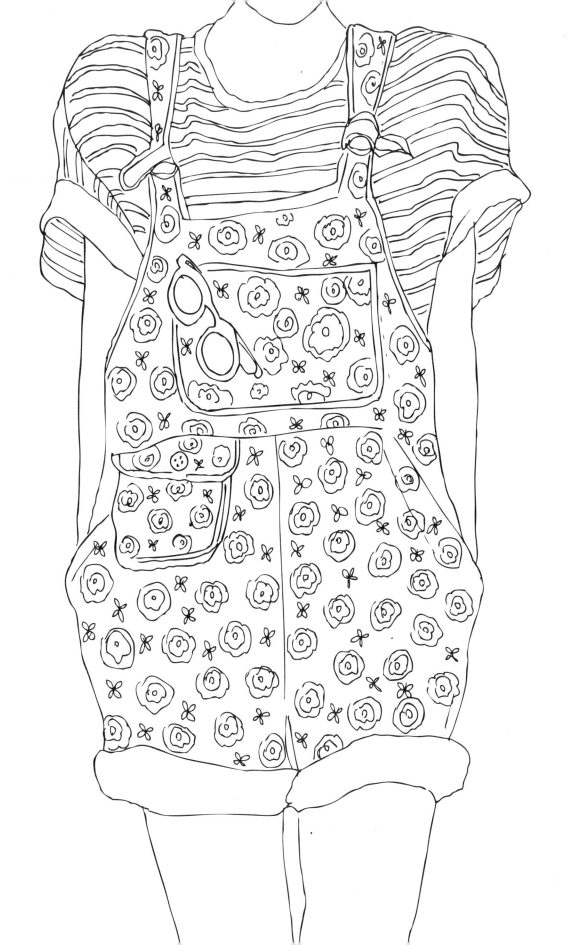

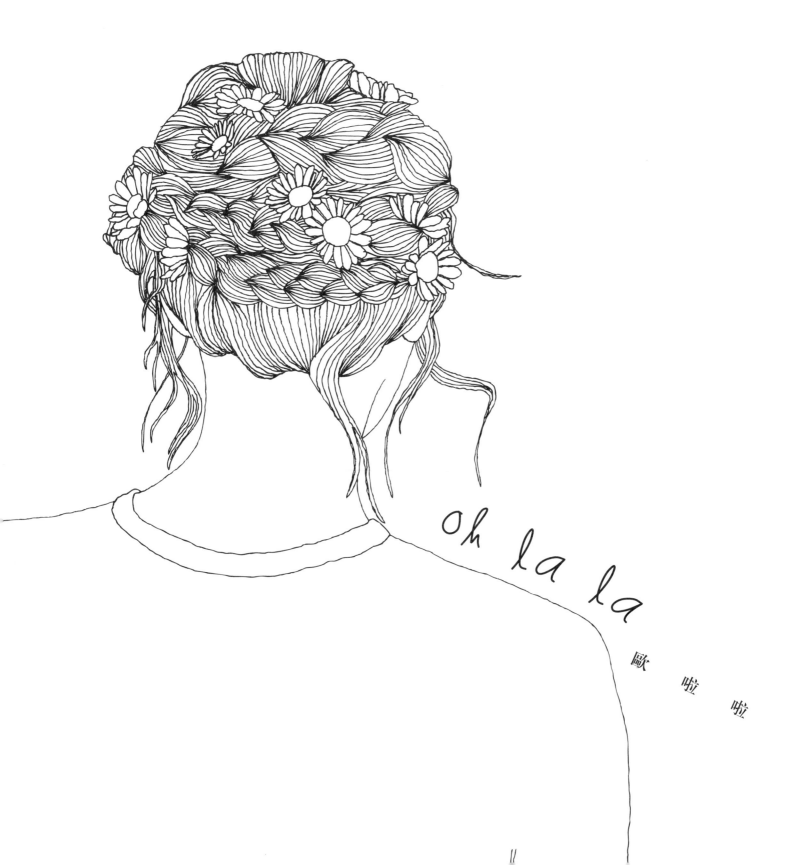

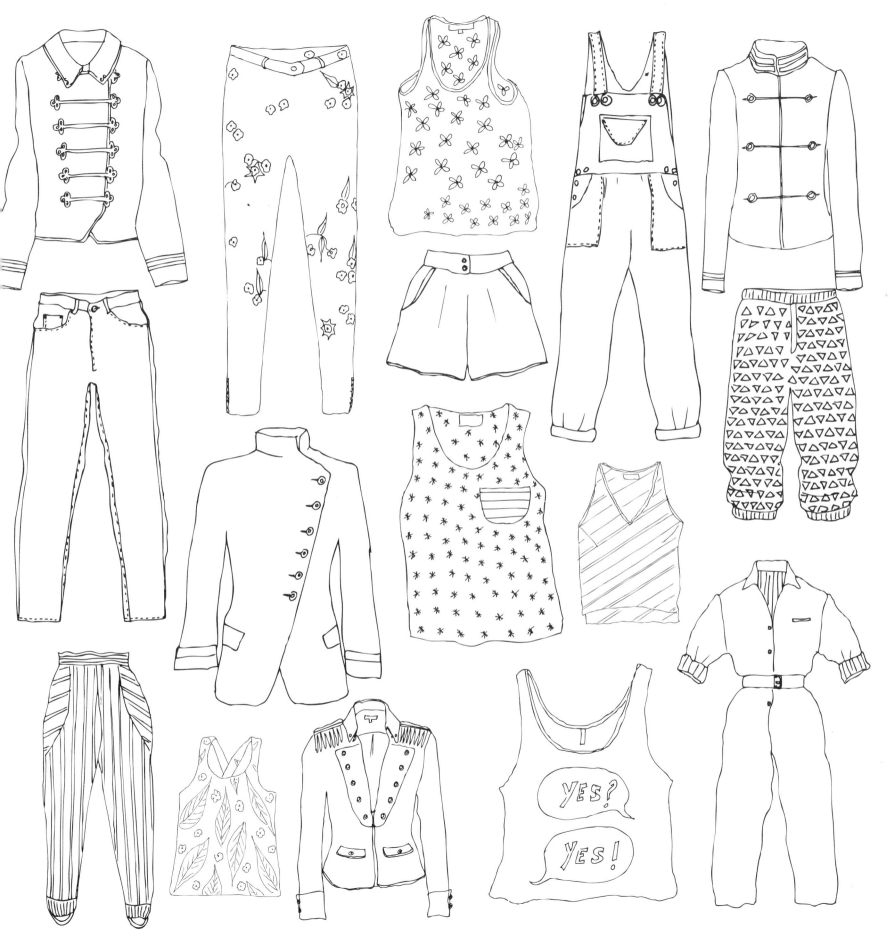

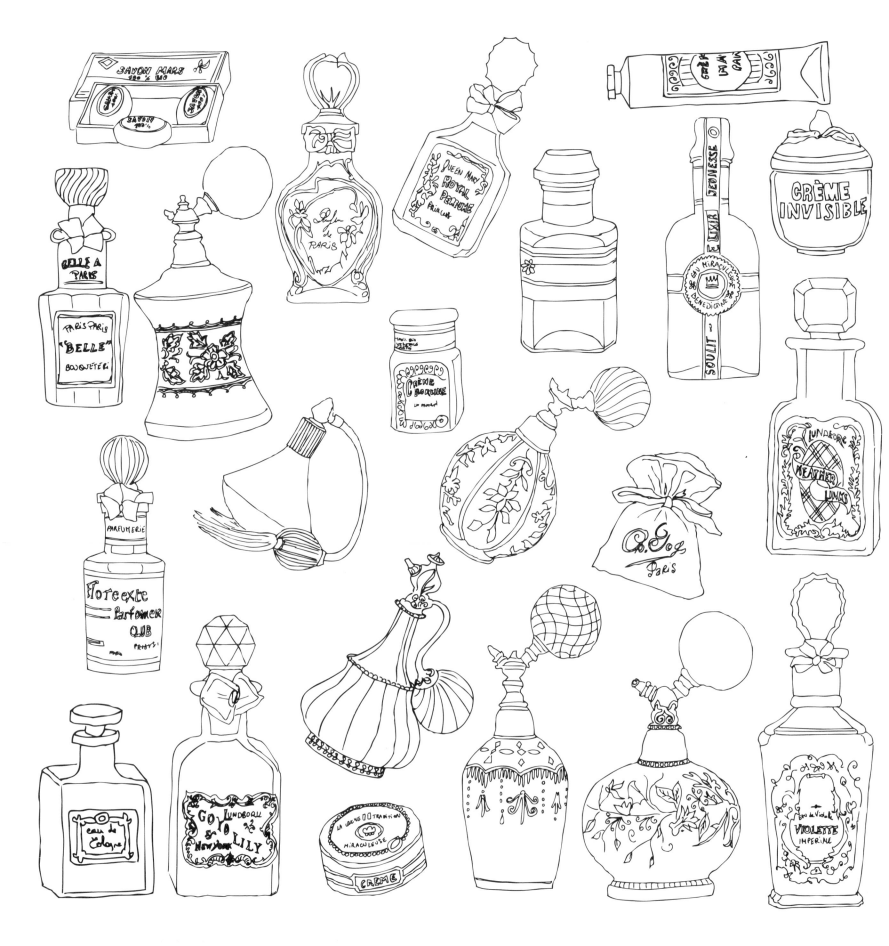

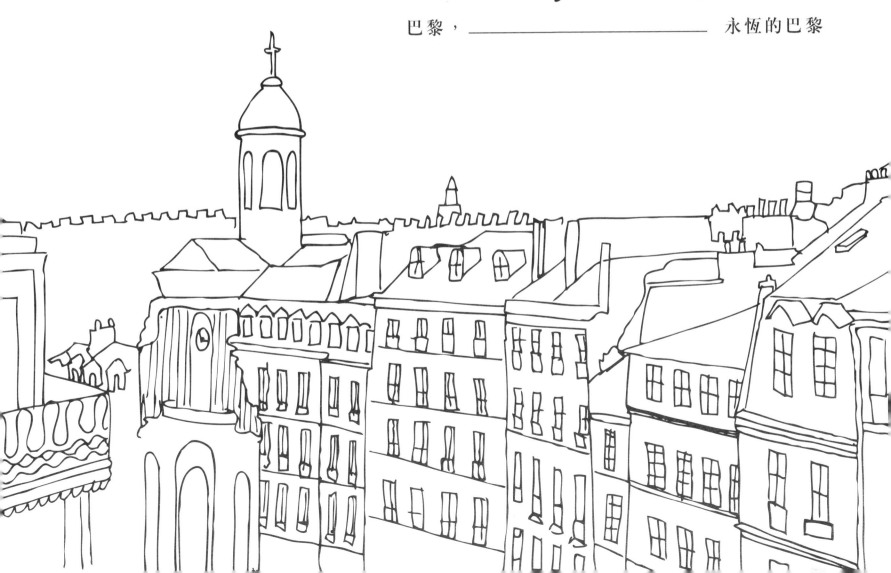

Paris sera toujours paris

巴黎，————————————— 永恆的巴黎

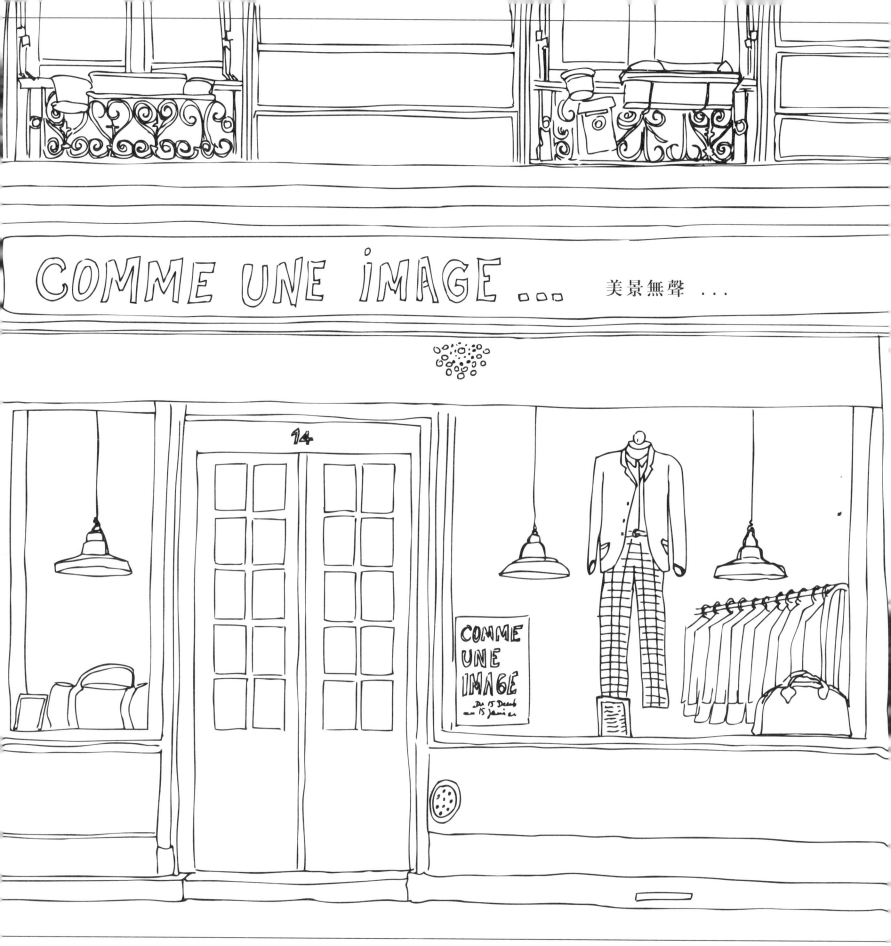

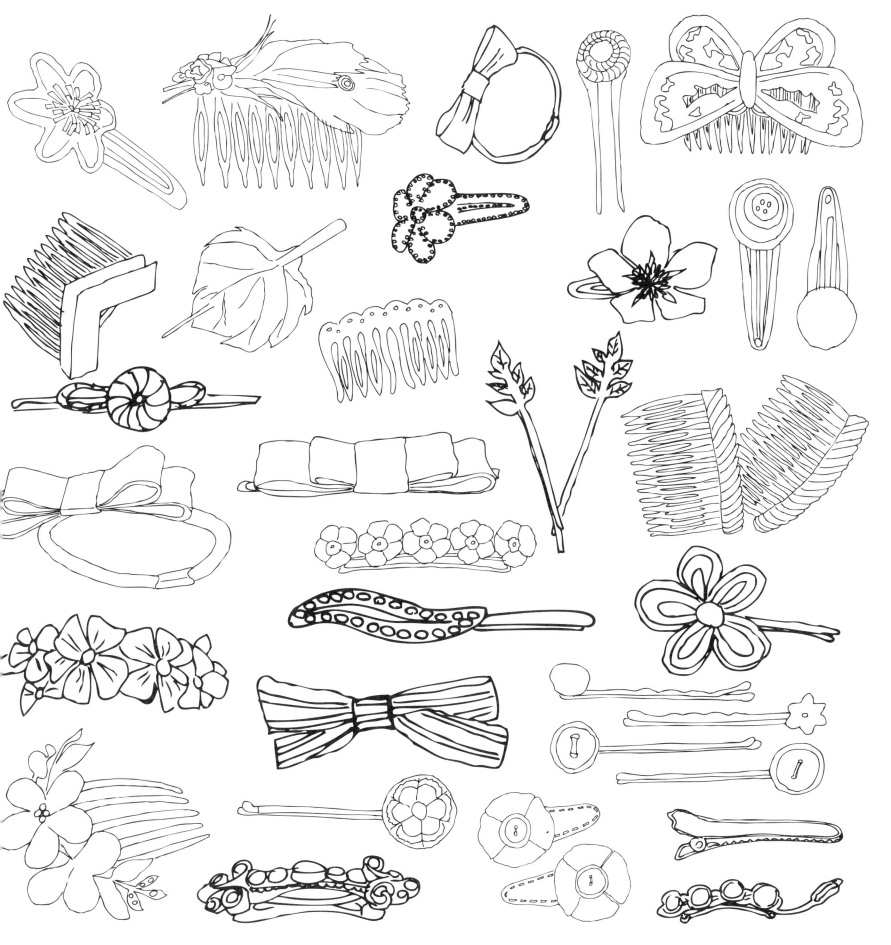

RUE DAUPHINE

49

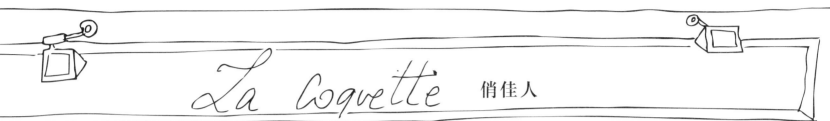

La Coquette 俏佳人

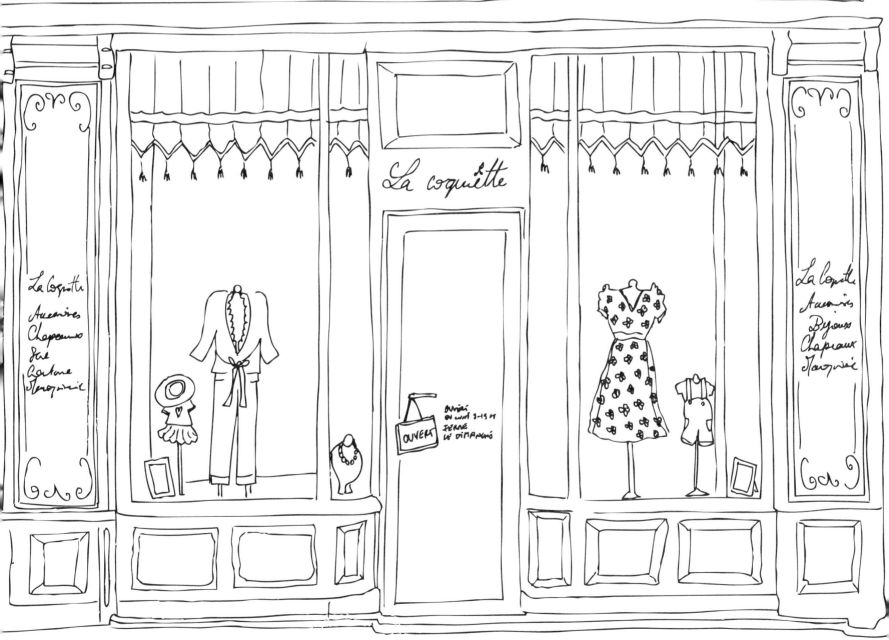

La coquëtte

OUVERT

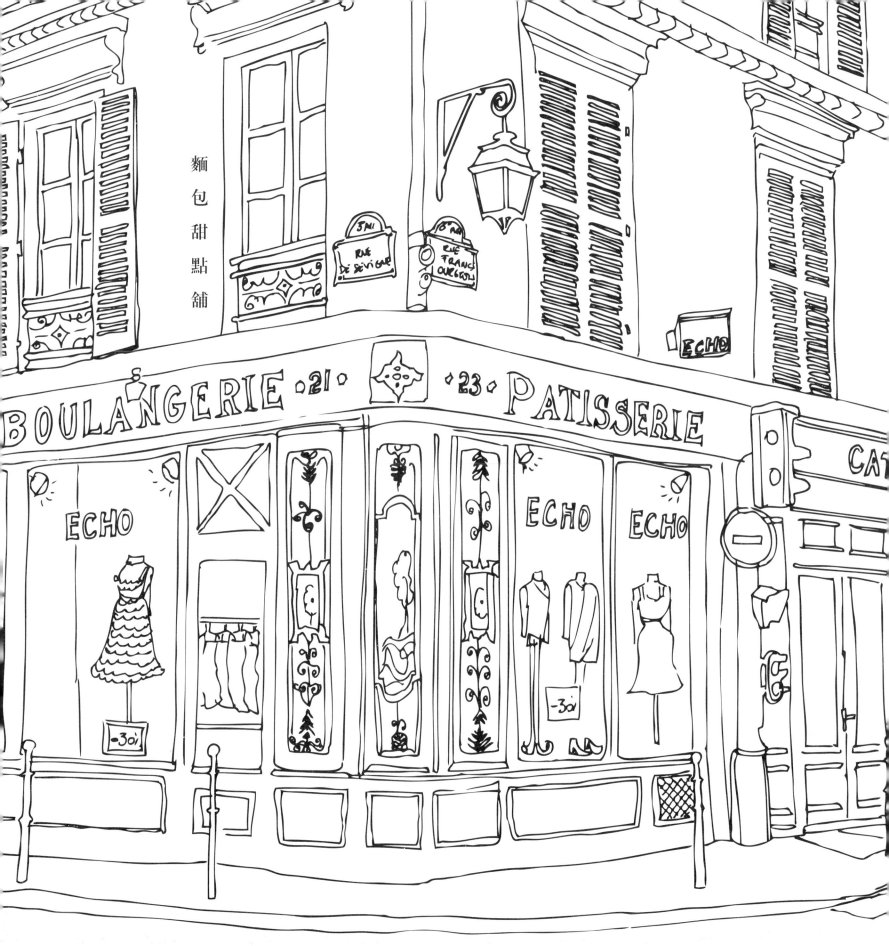

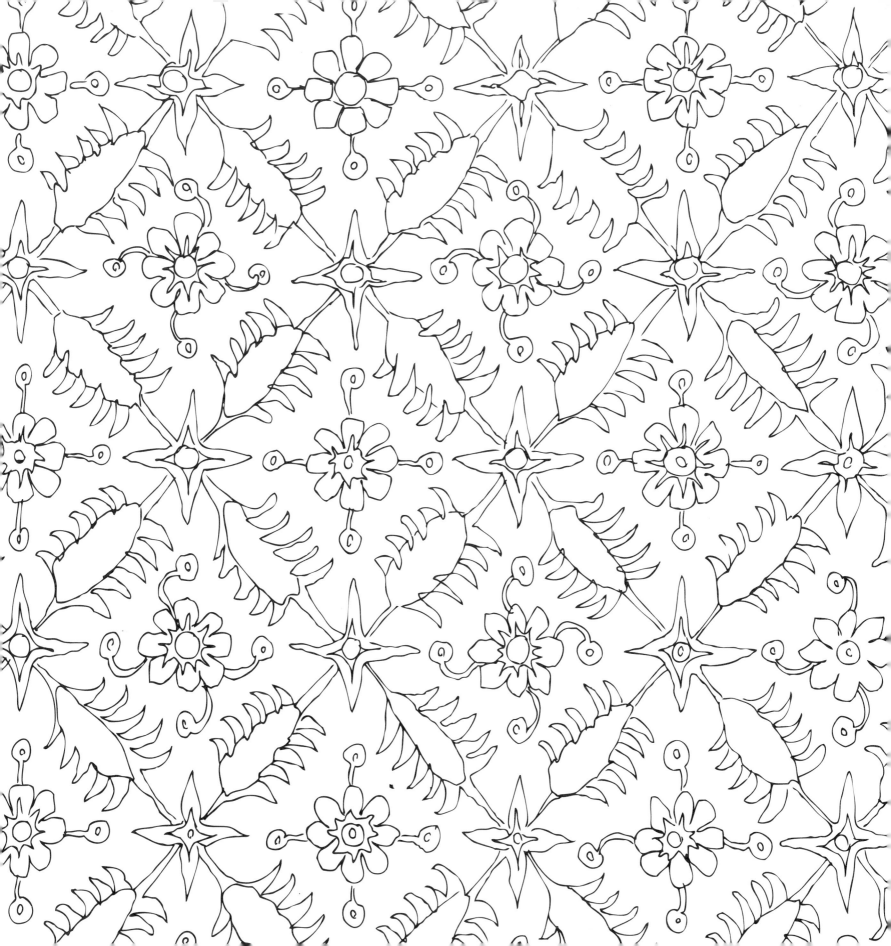

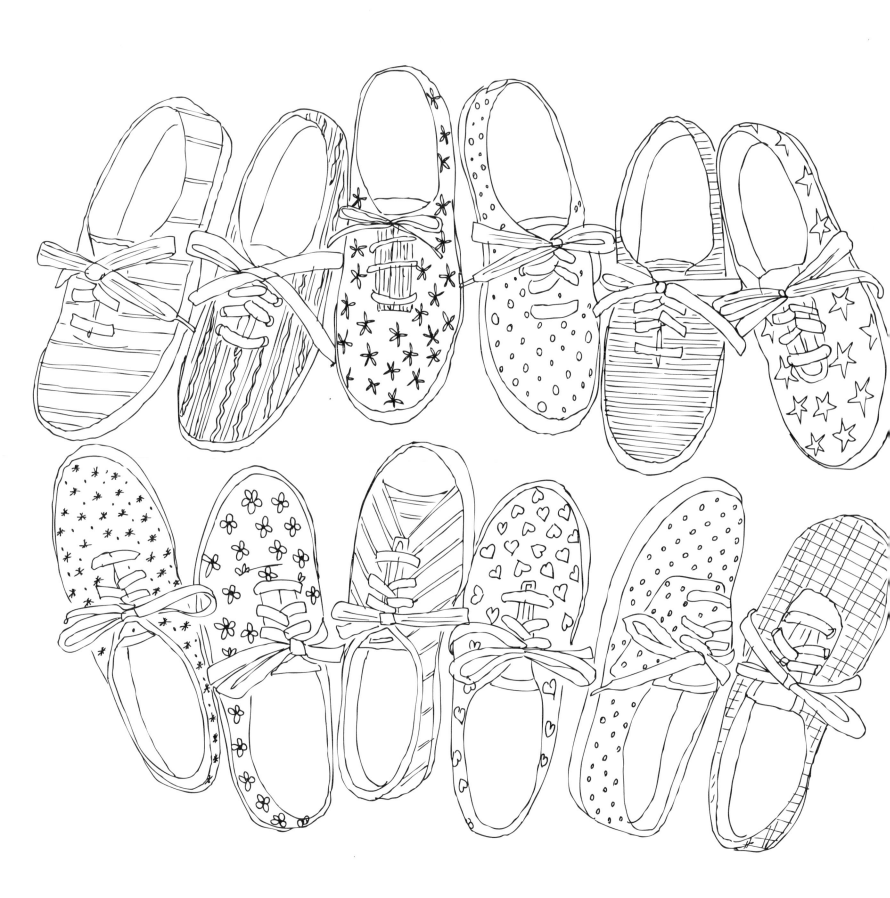

生　活 ———————— 是彩色的 ————————

La vie en couleurs

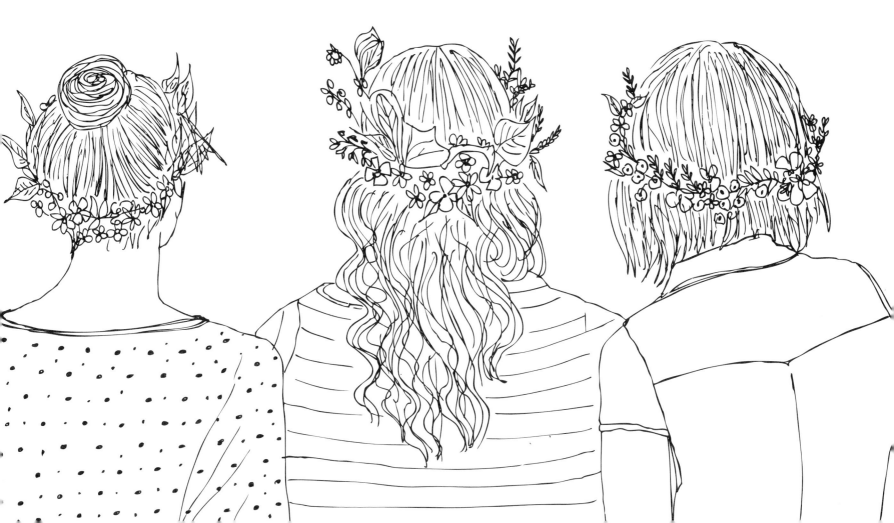

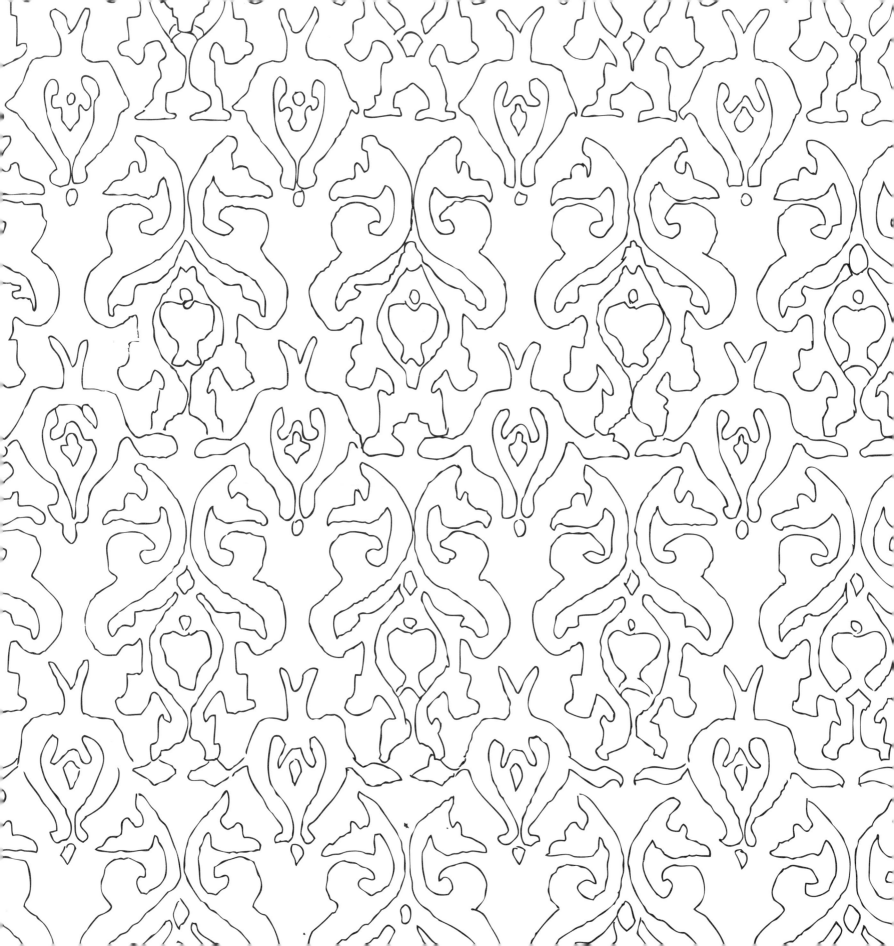

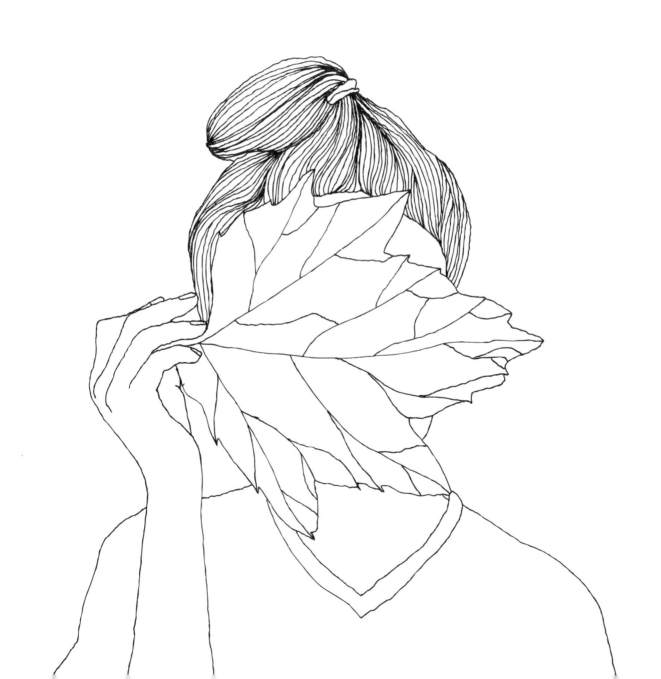

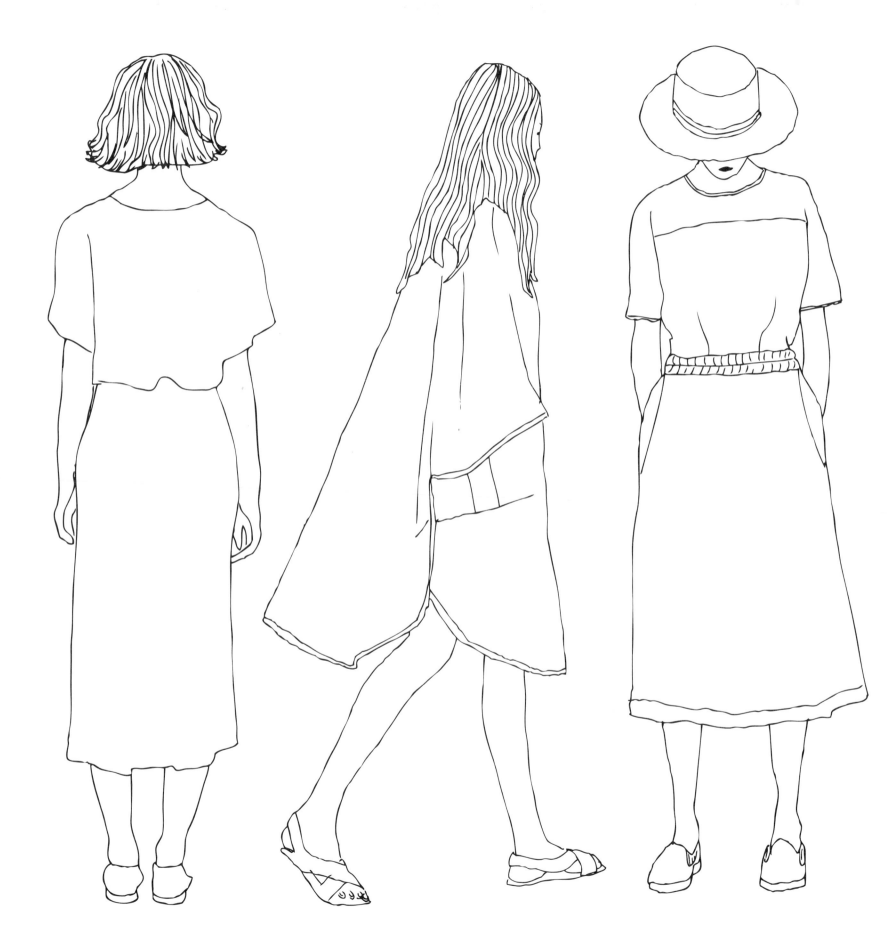

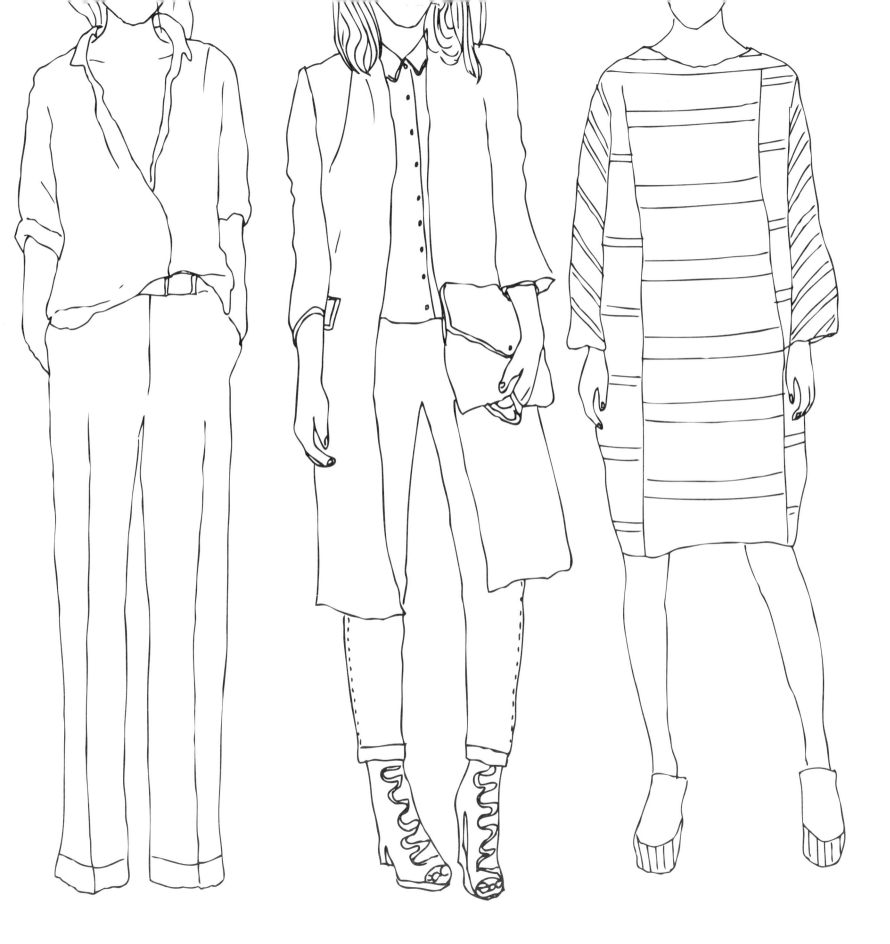

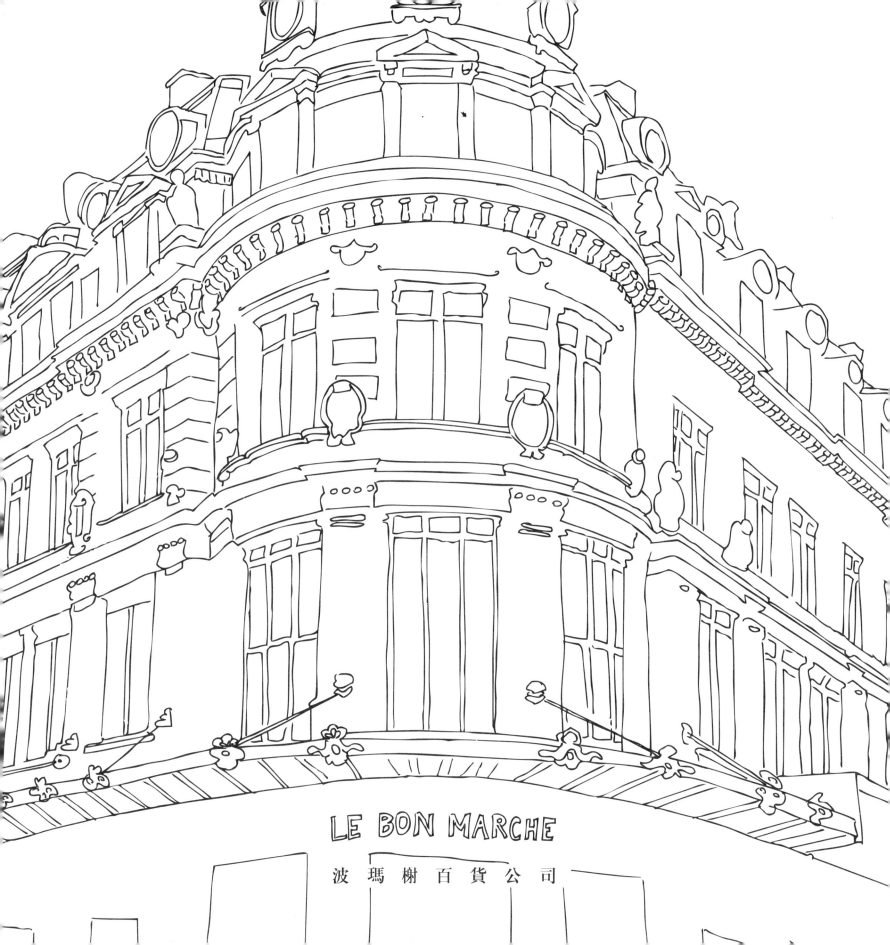

LE BON MARCHE

波 瑪 榭 百 貨 公 司

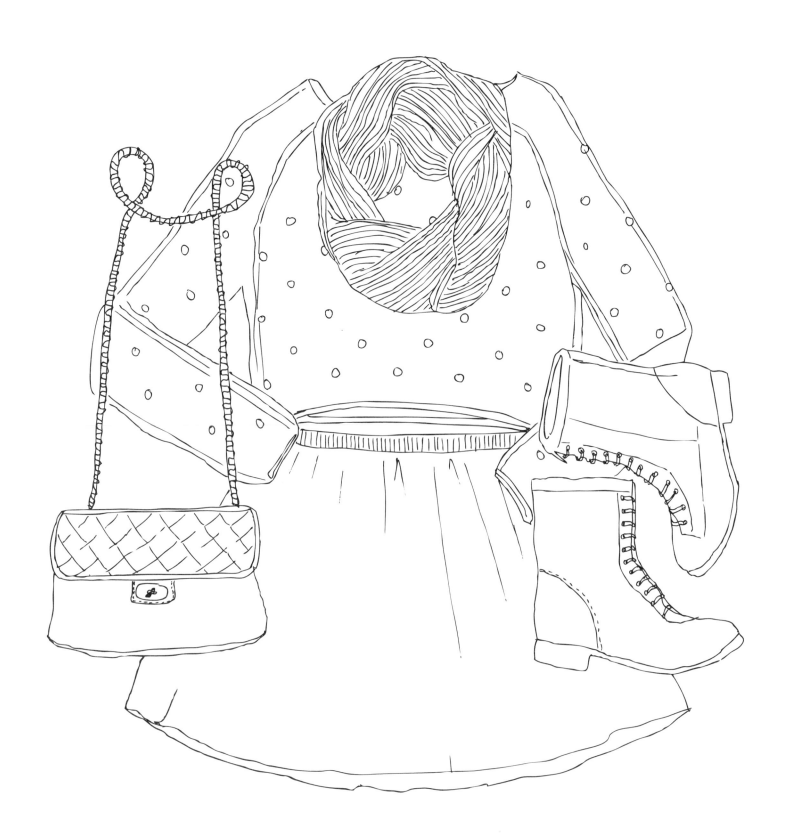

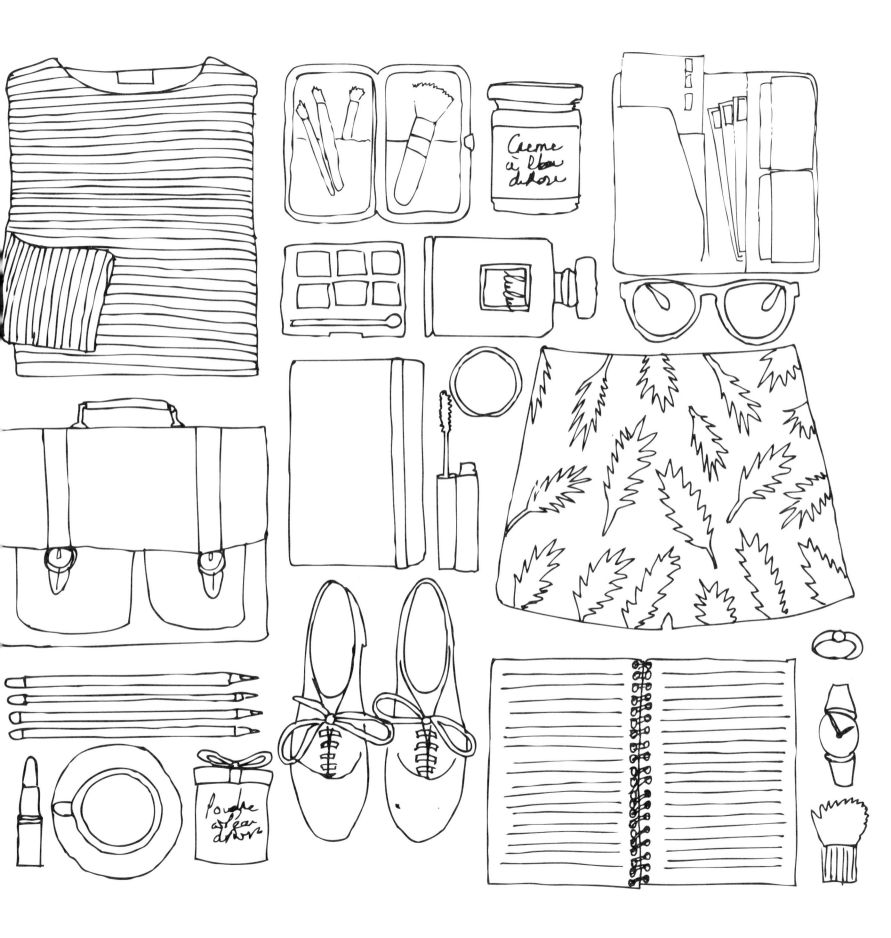

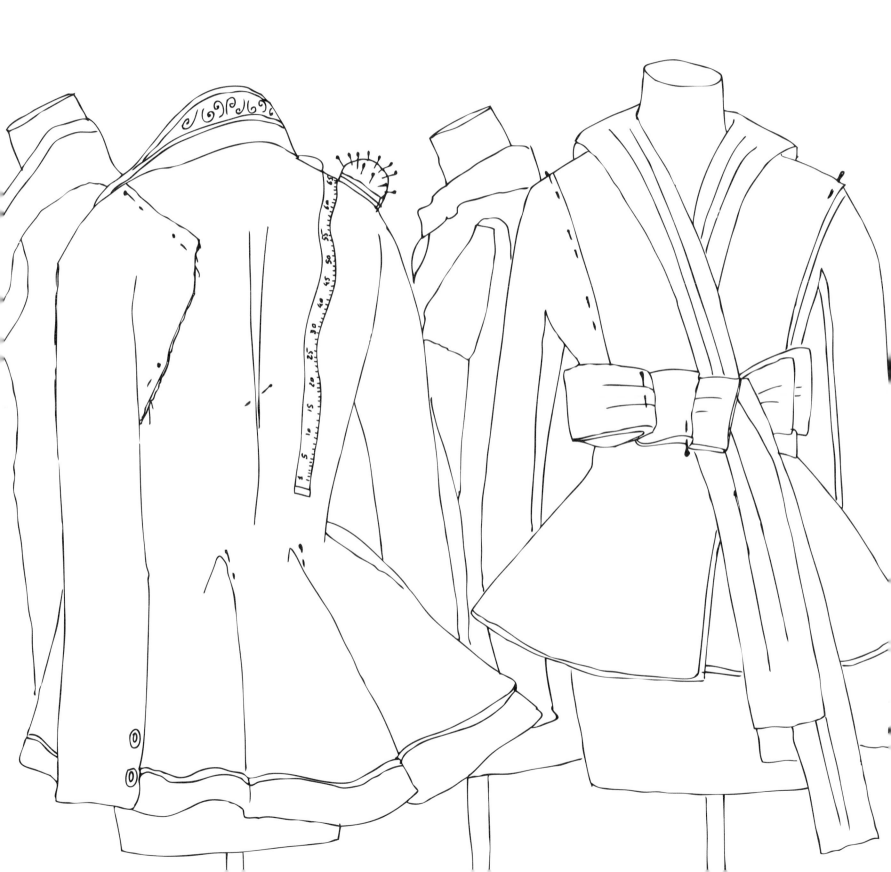

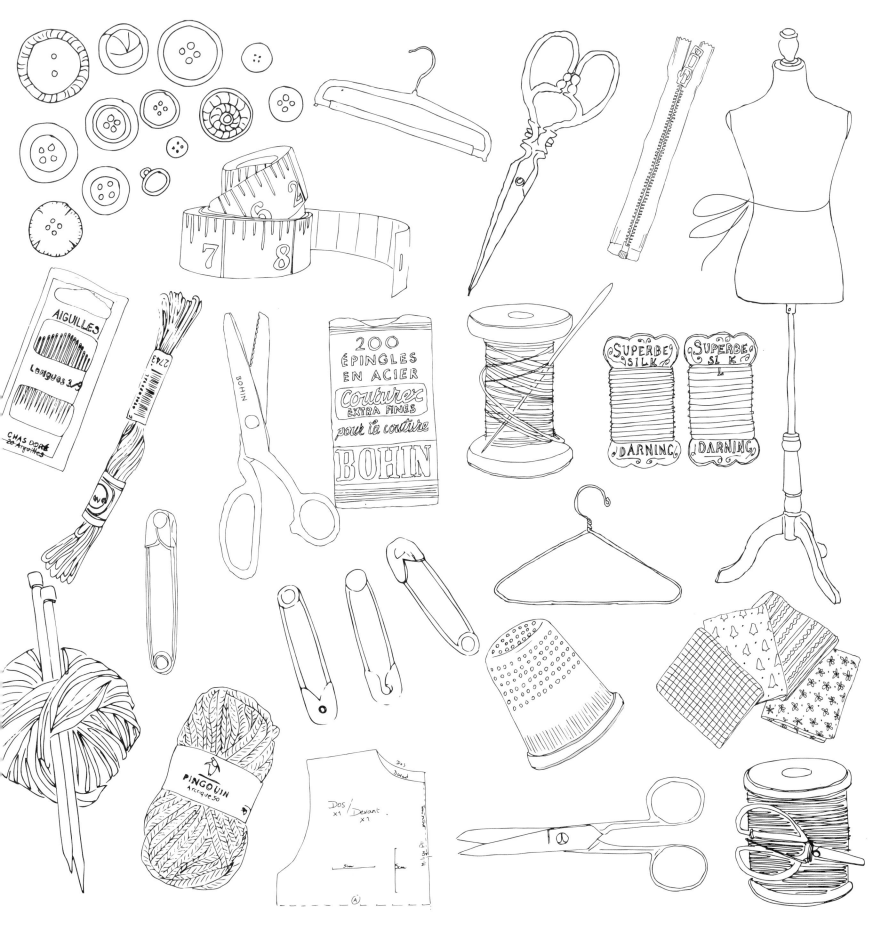

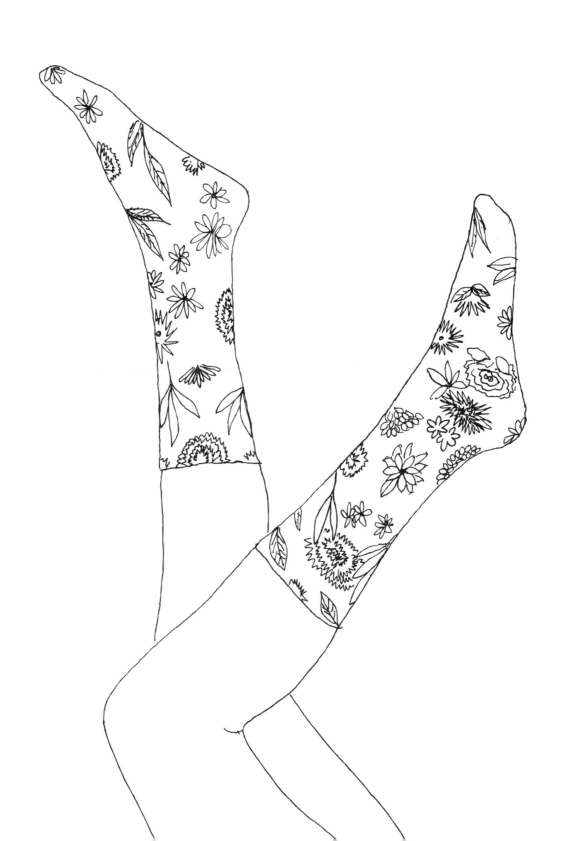

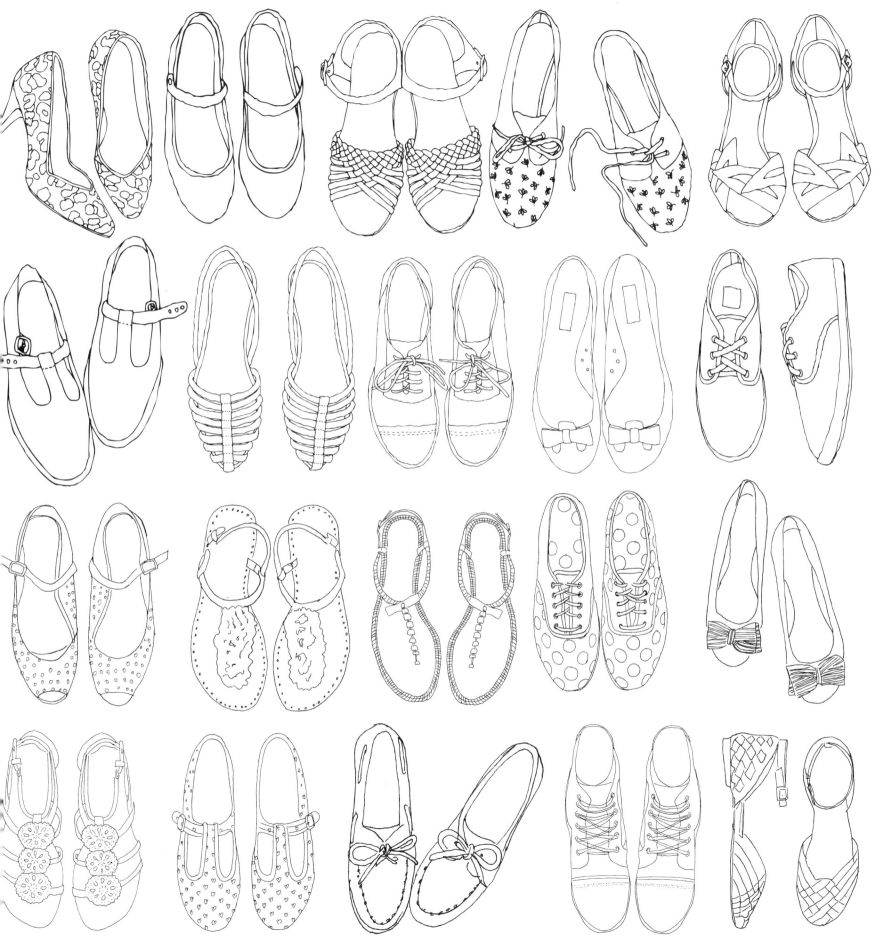

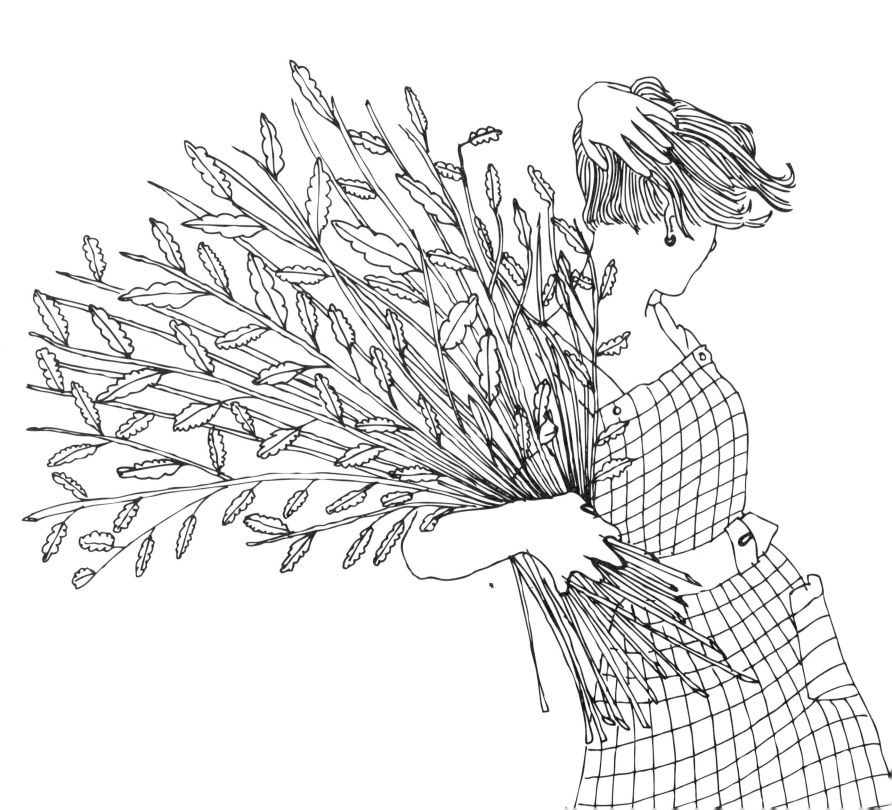

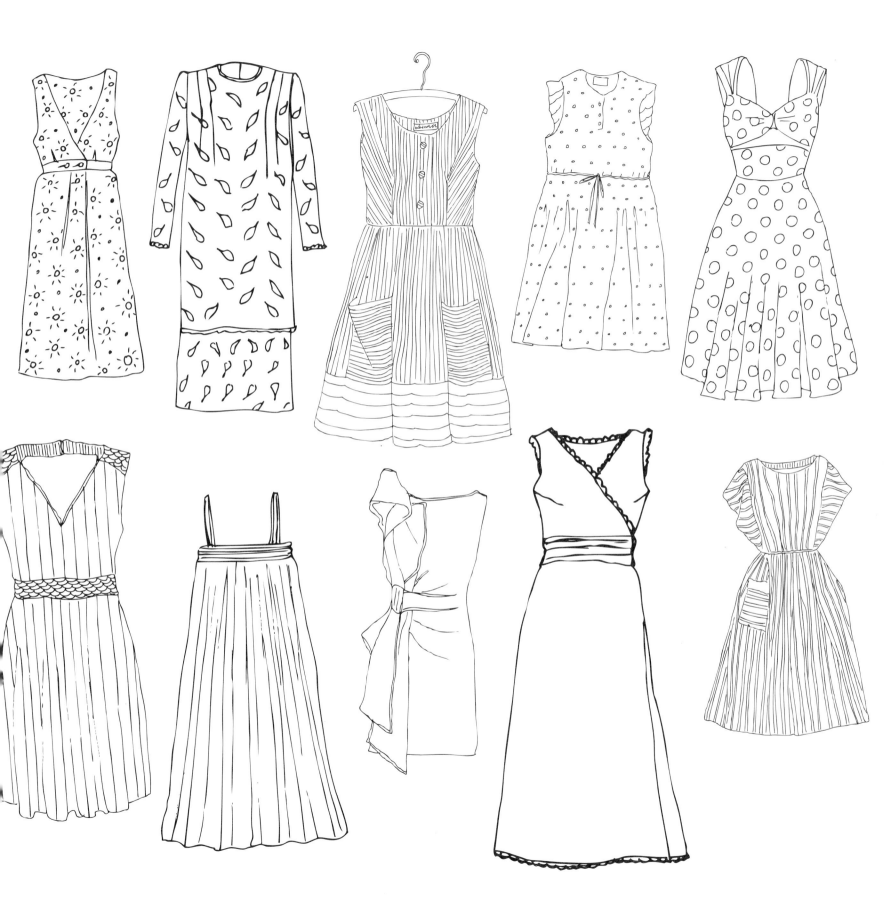

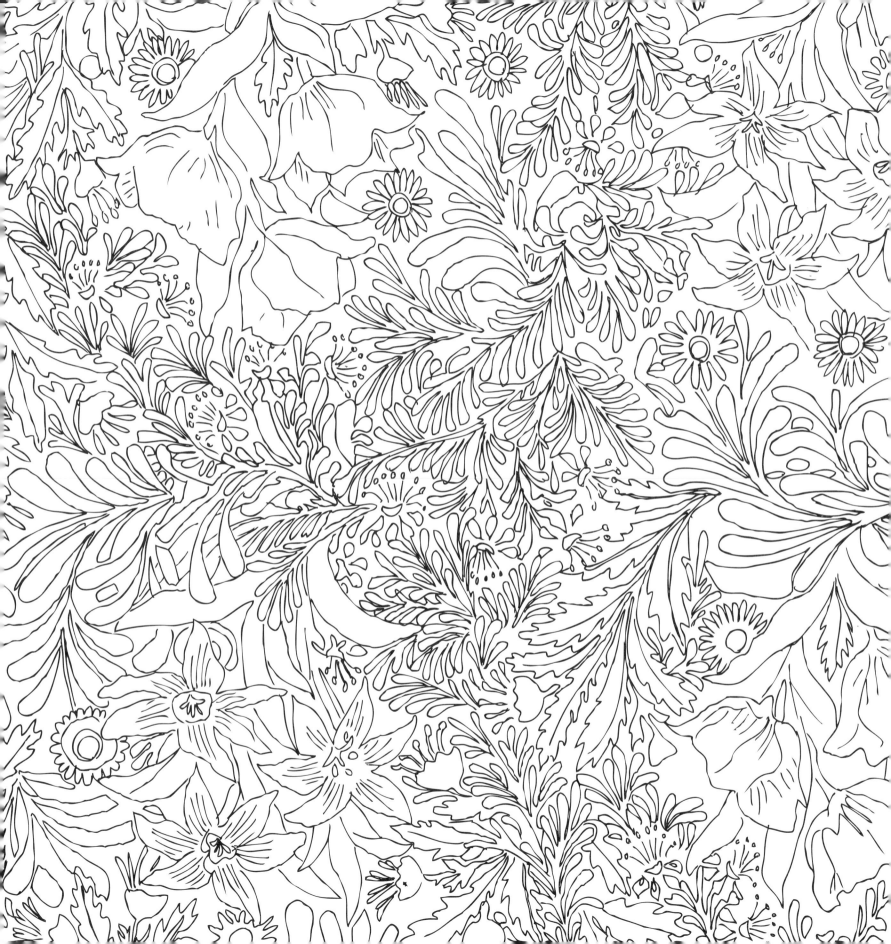

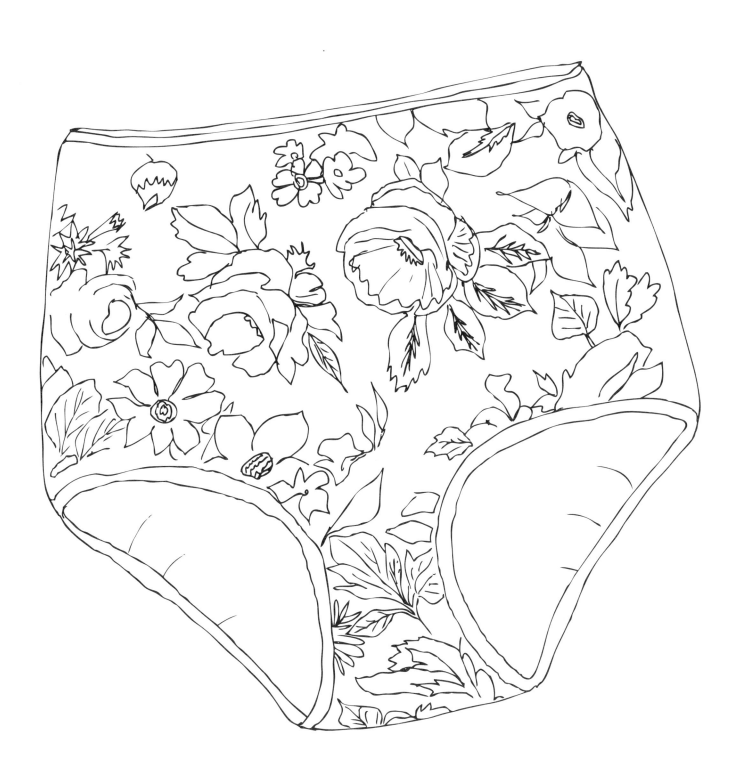

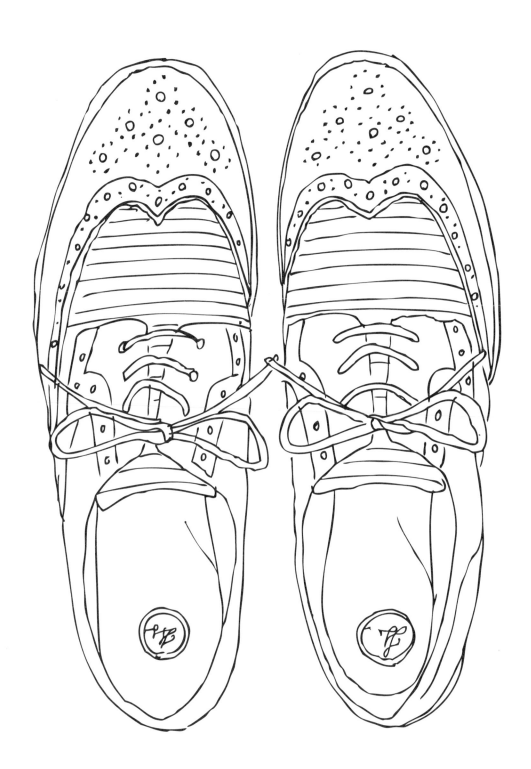

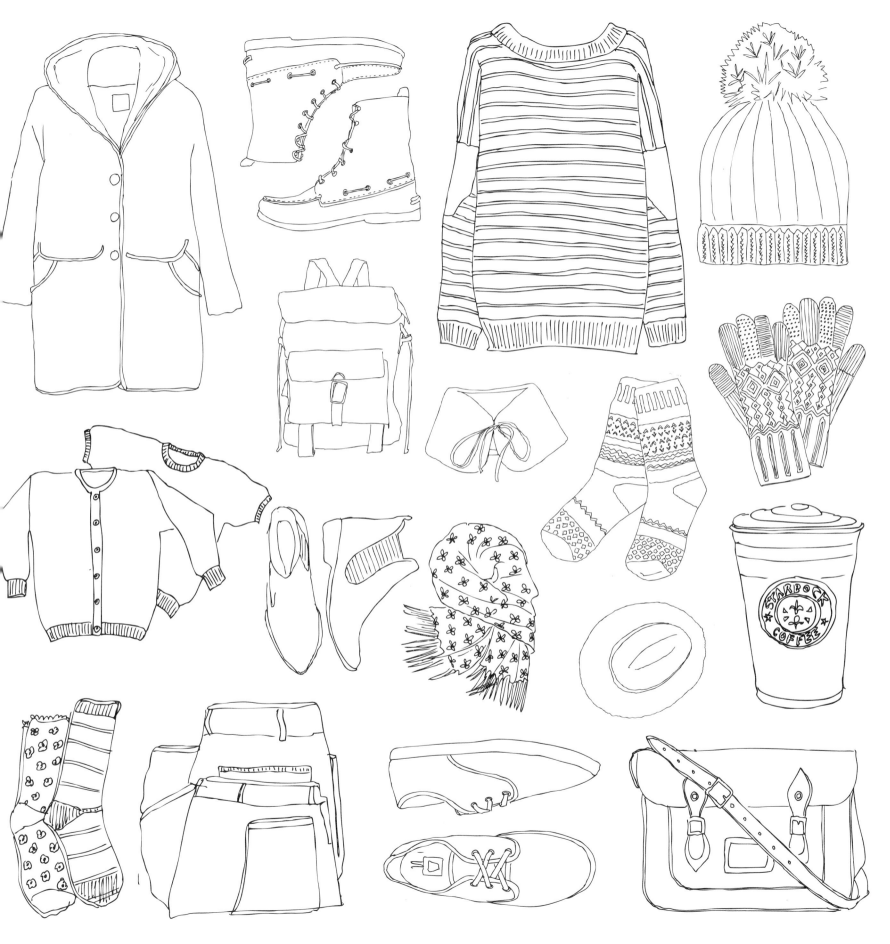

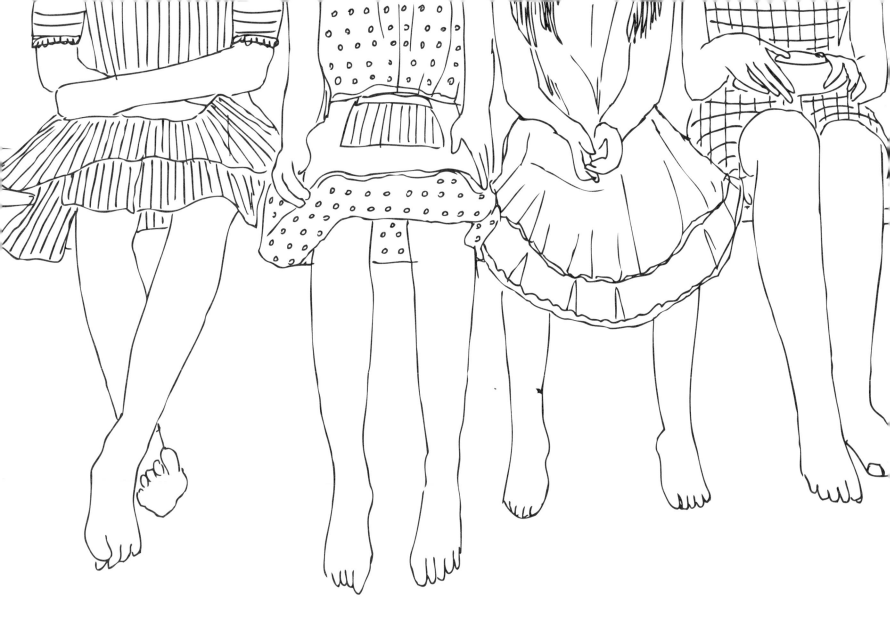

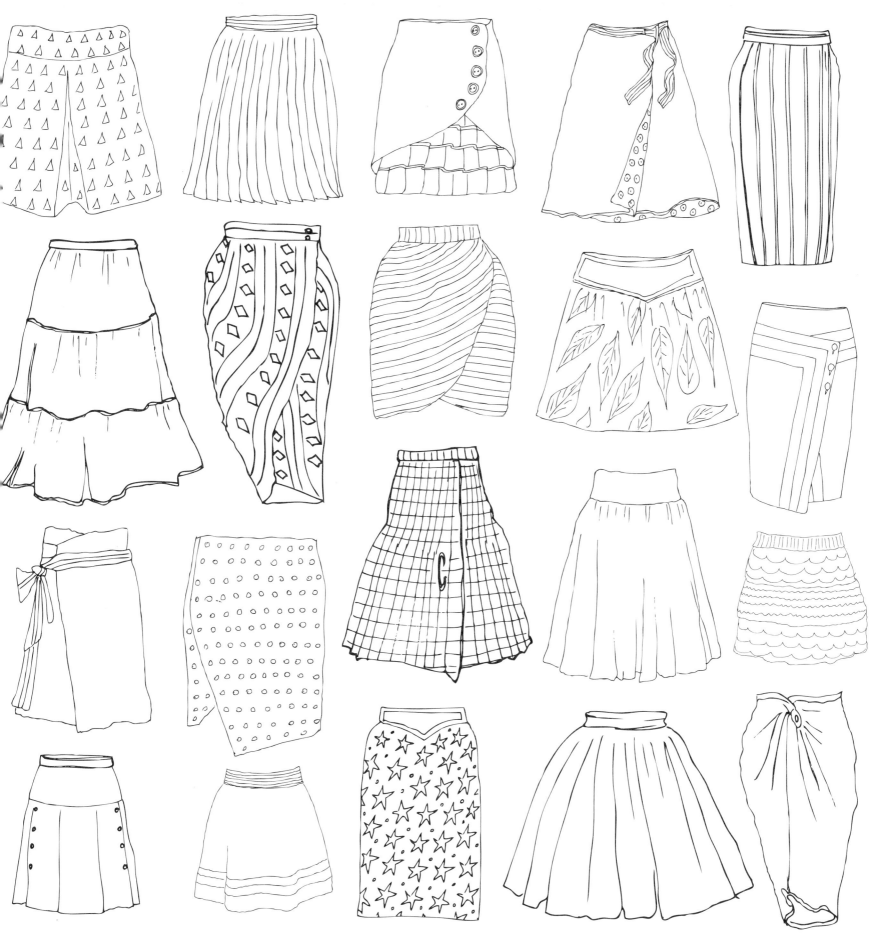

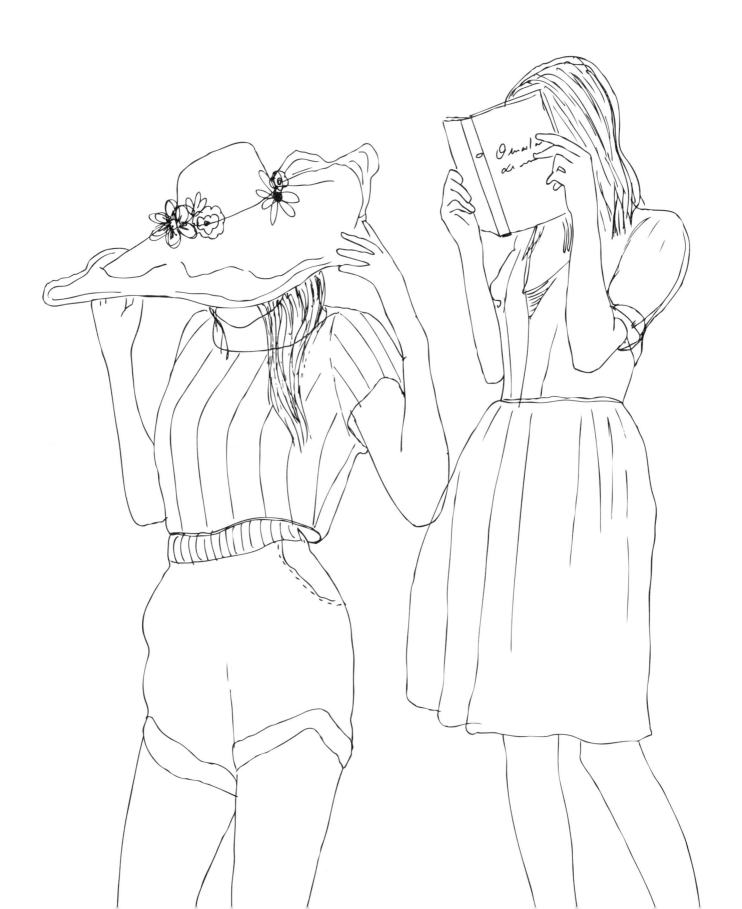

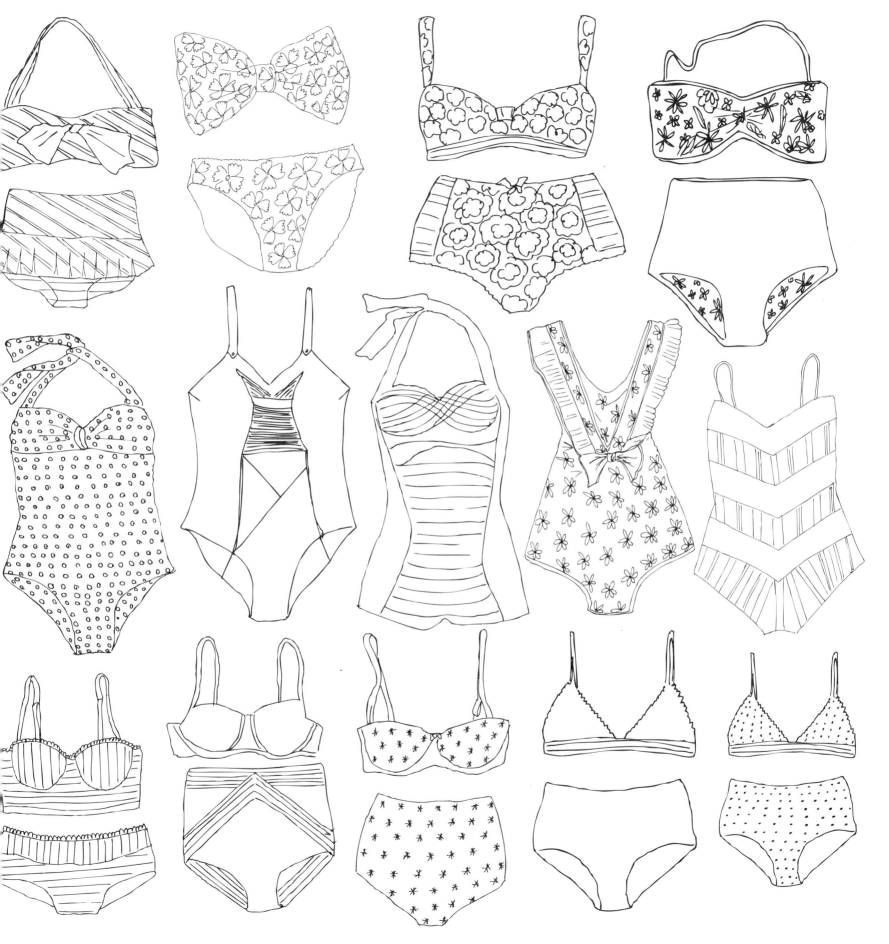

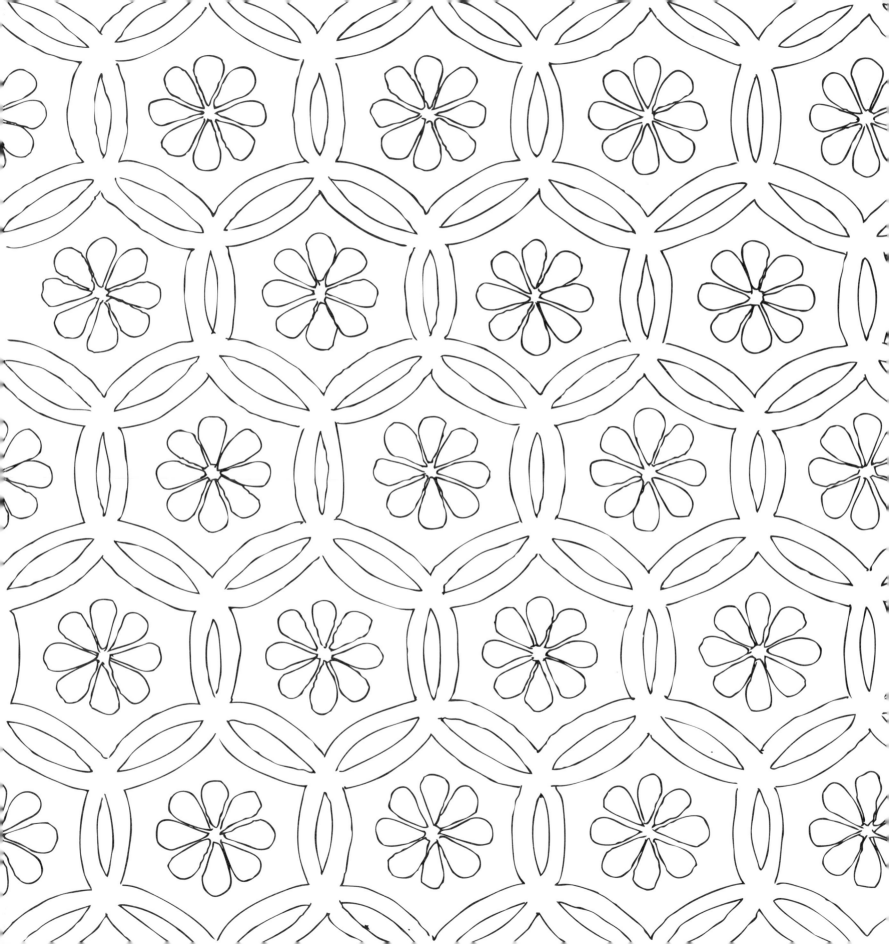

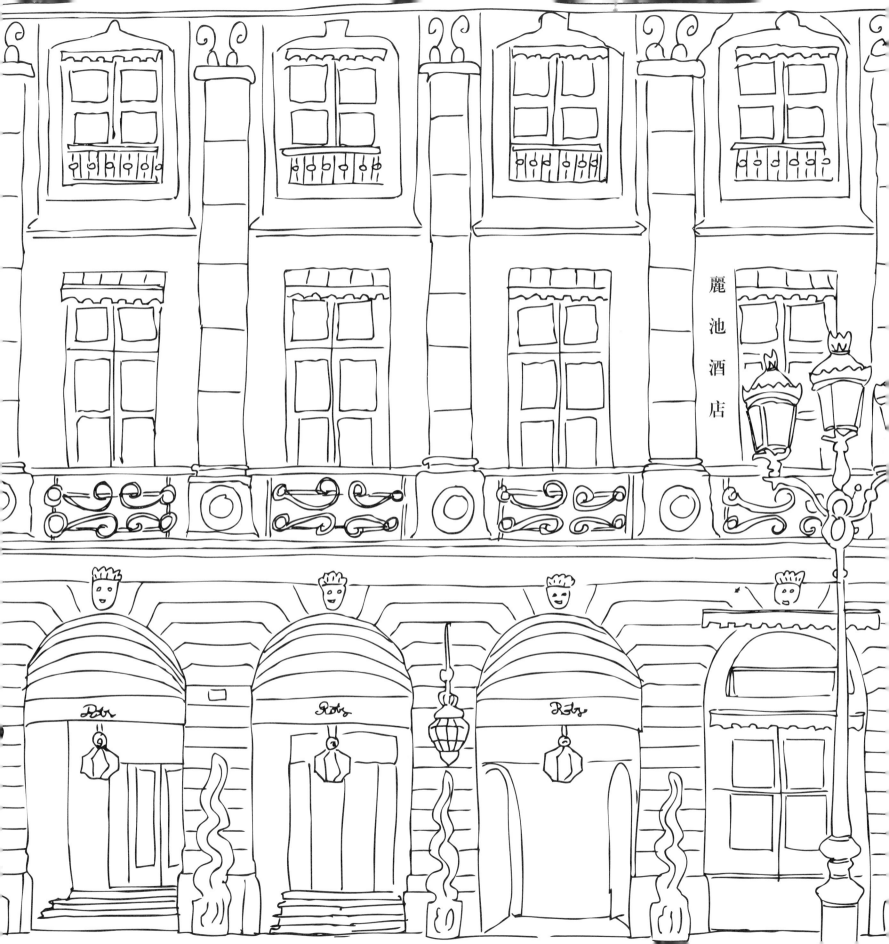

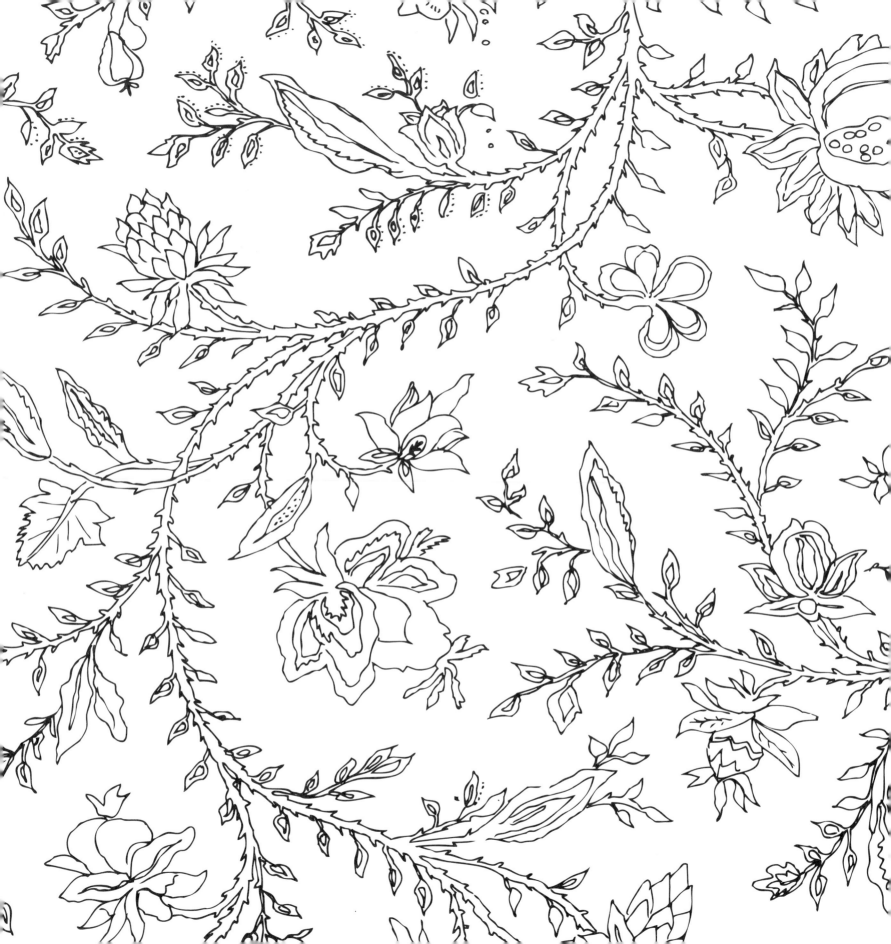

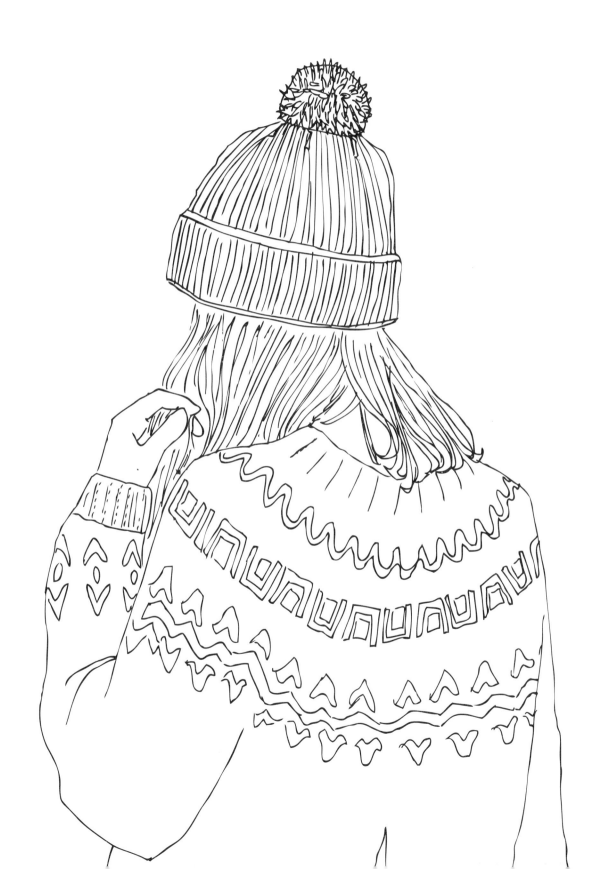

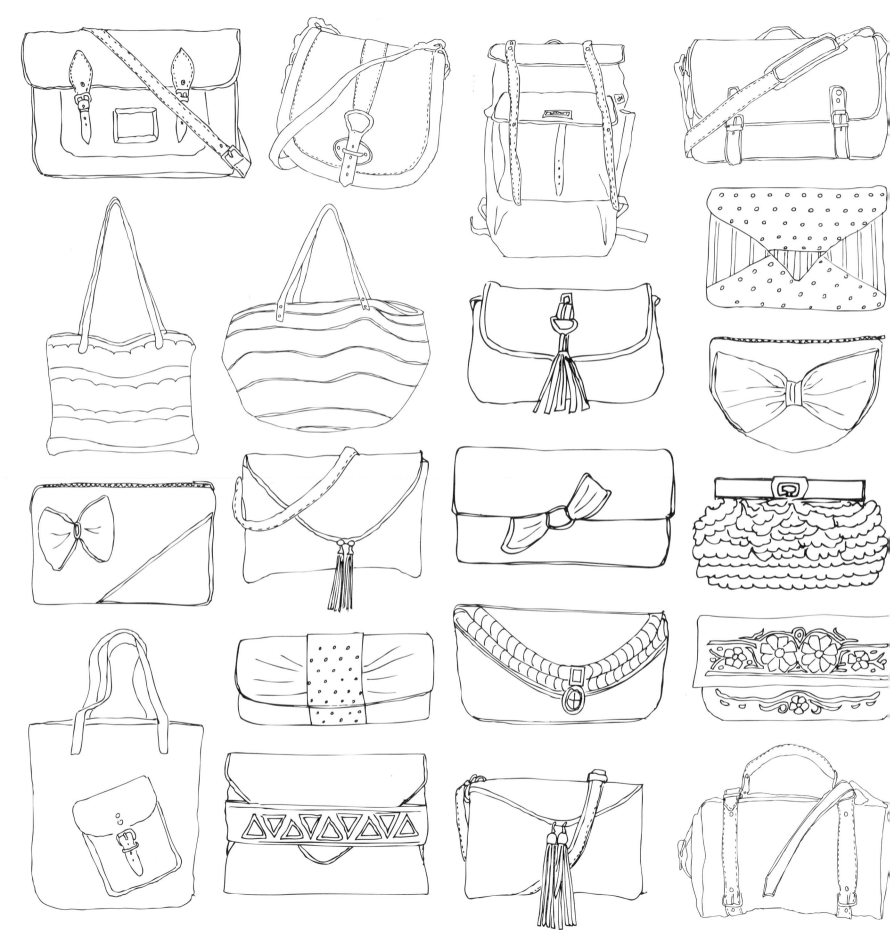

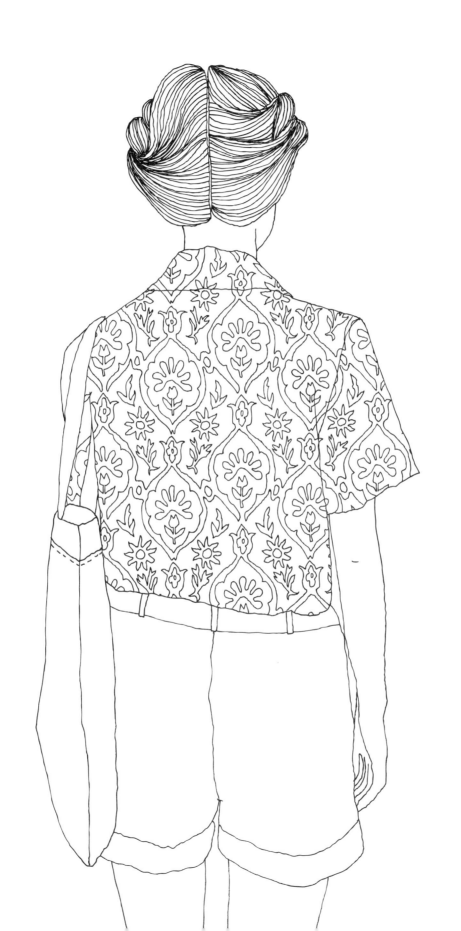

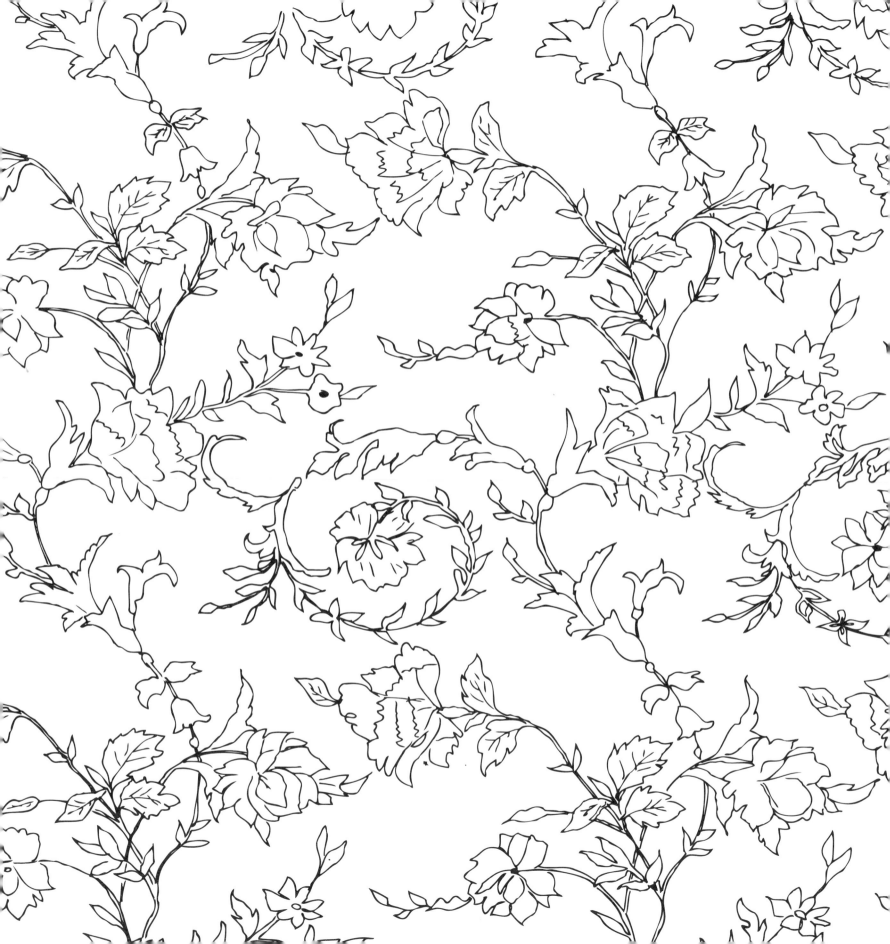

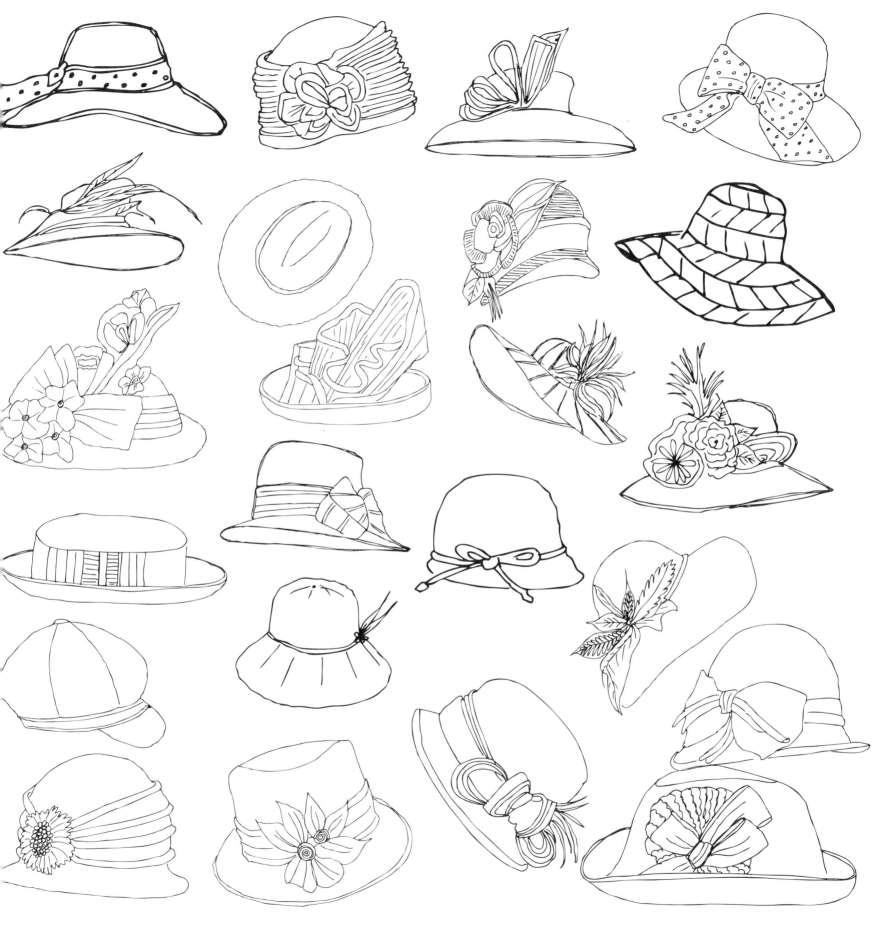

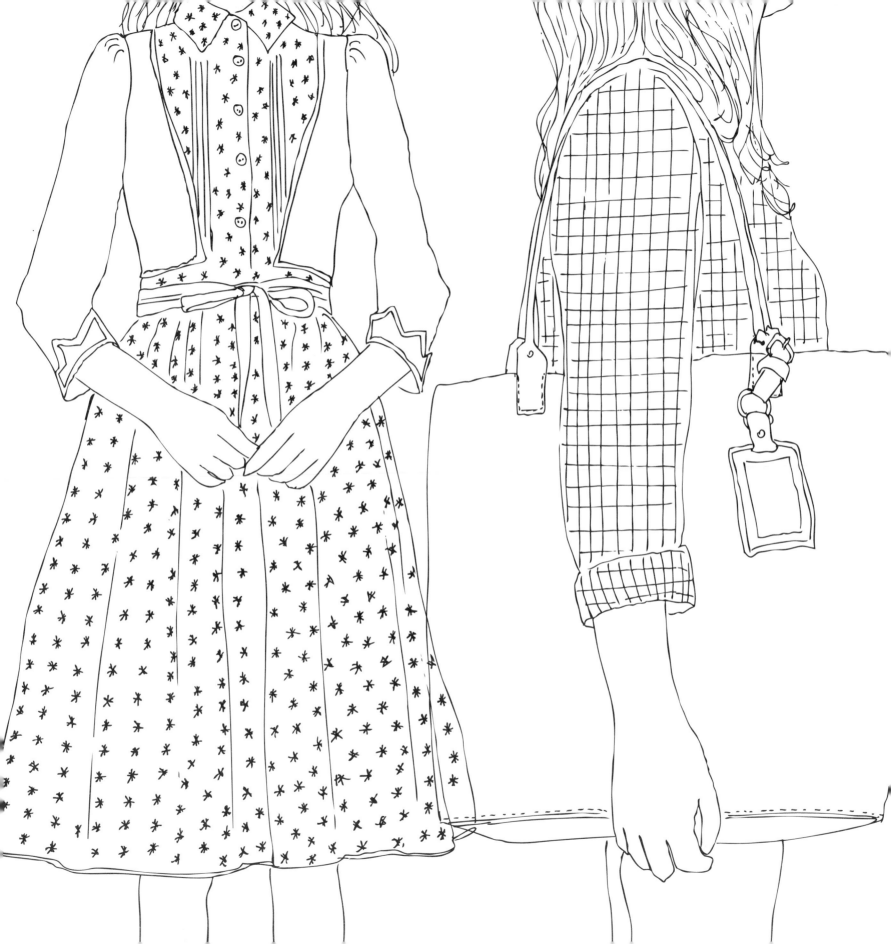

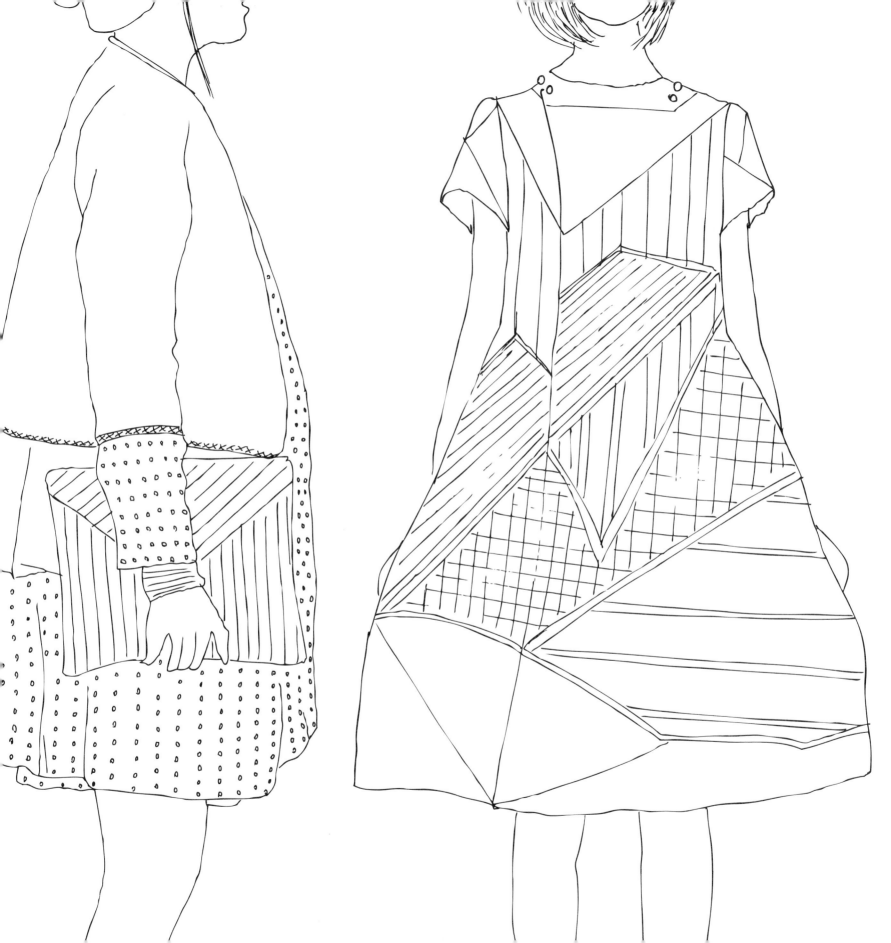

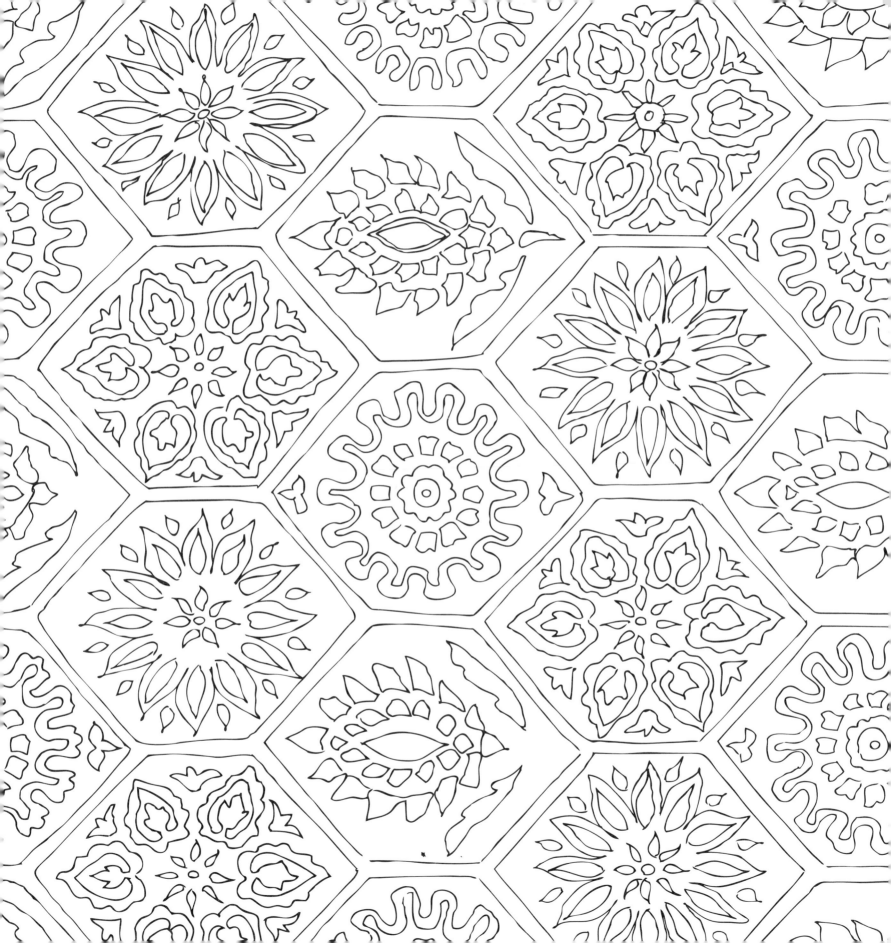

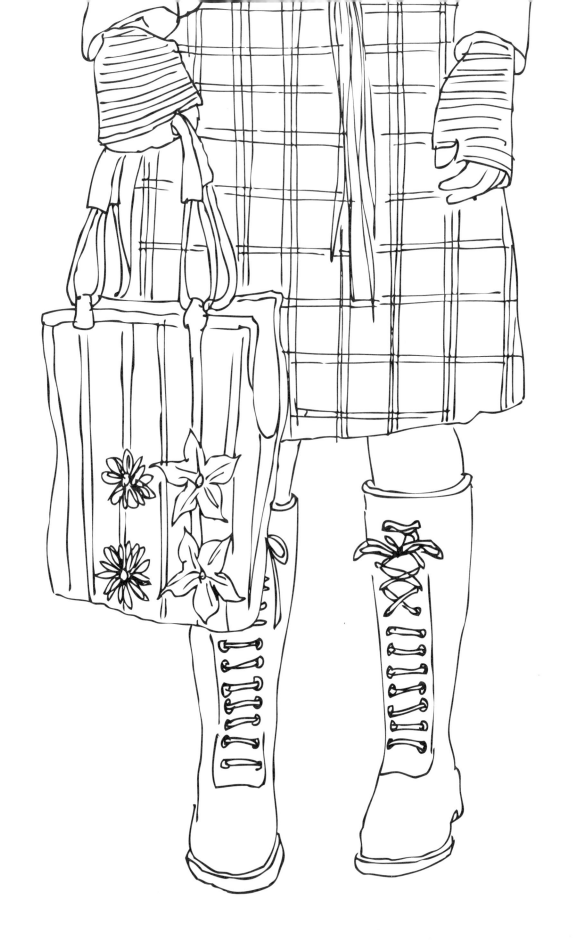

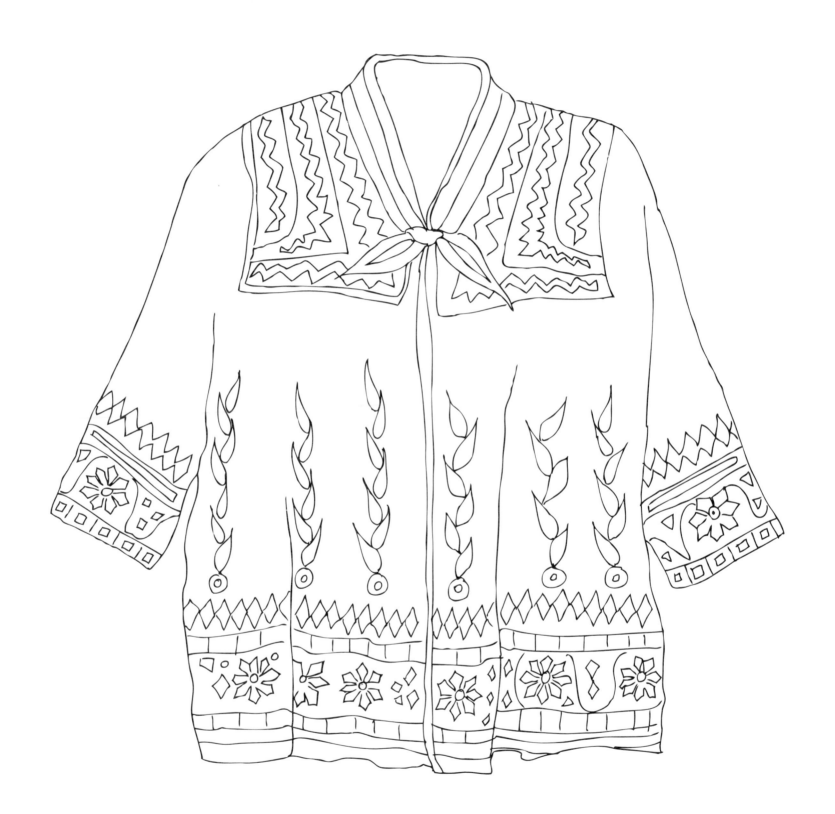

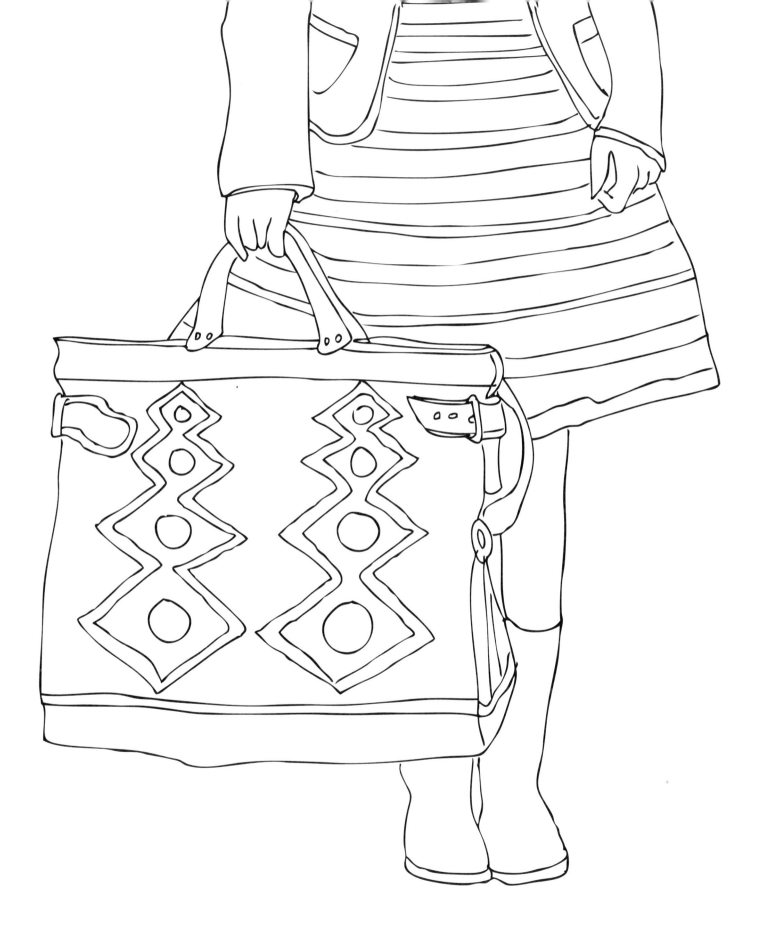

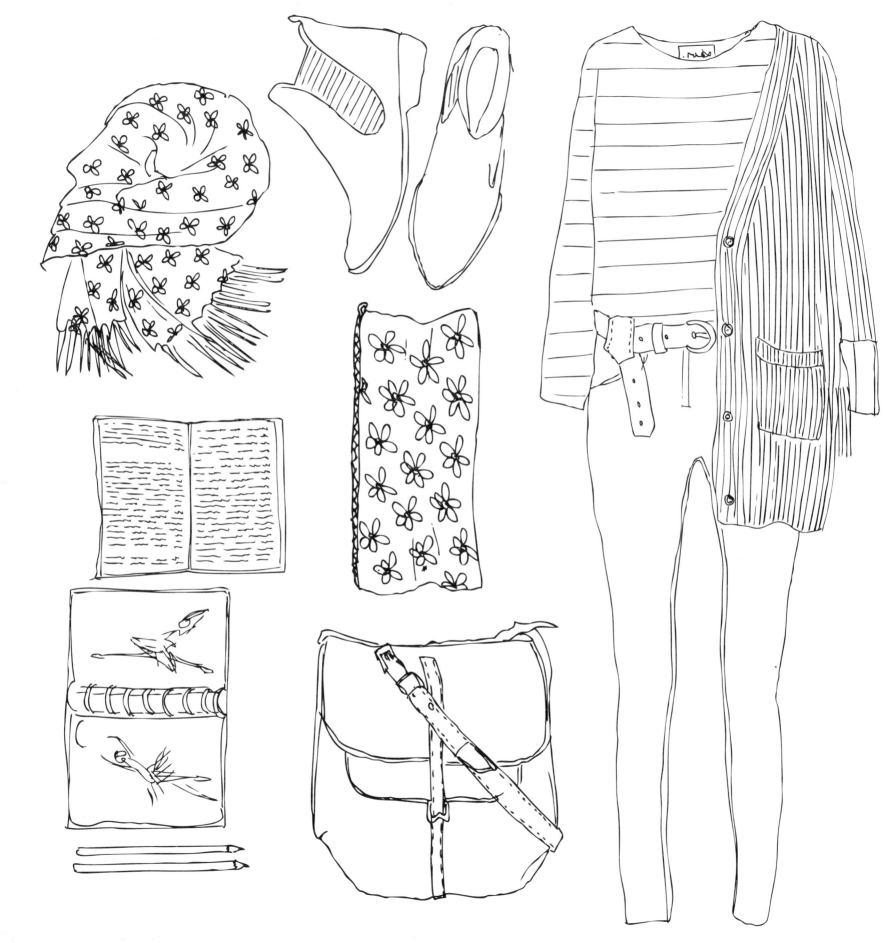

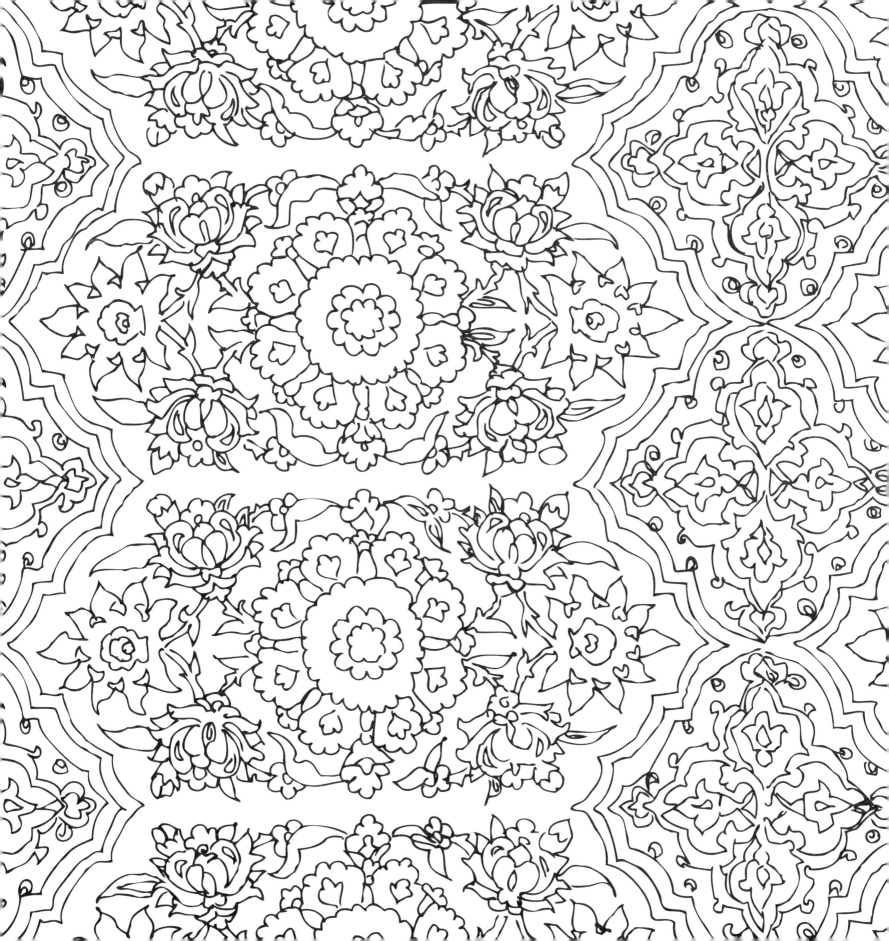

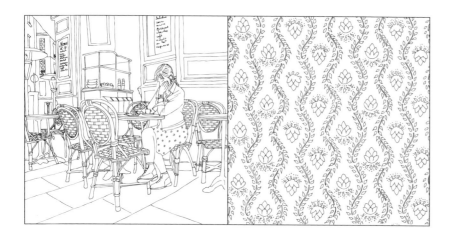
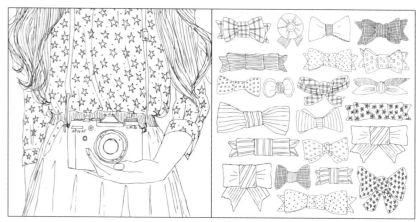
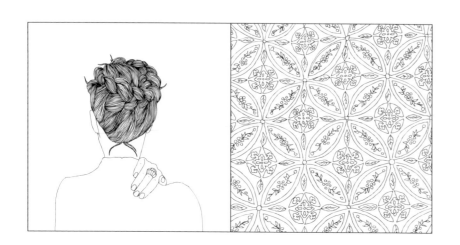
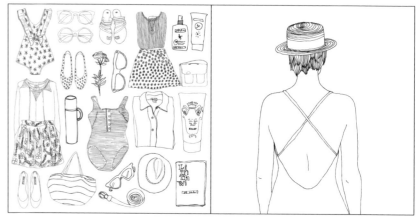
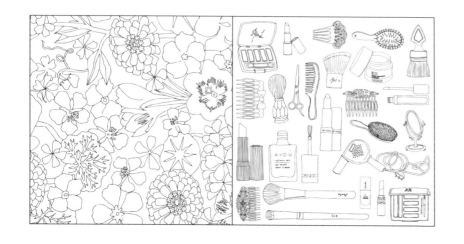
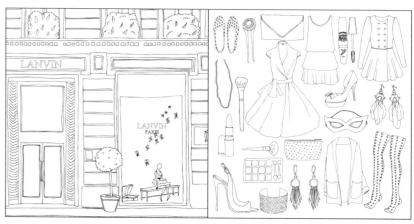

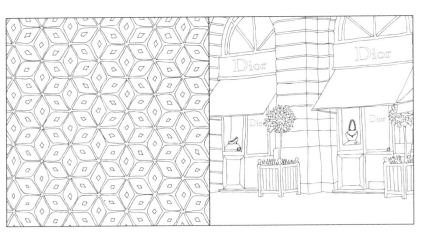

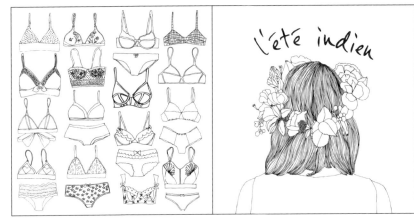

l'été indien

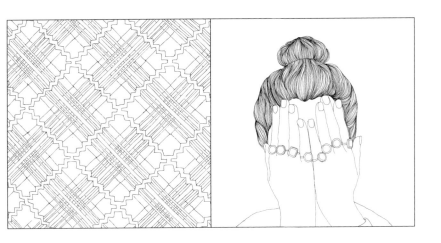

bonne nuit

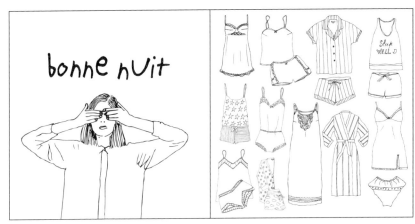

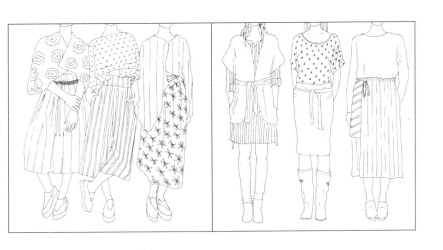

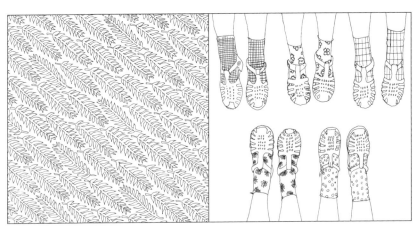

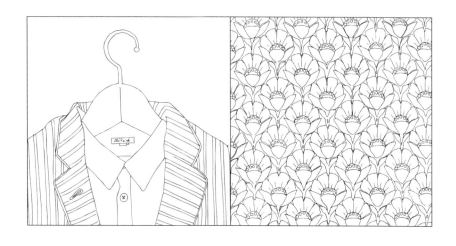

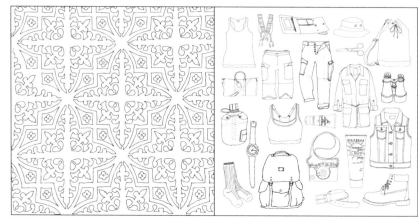

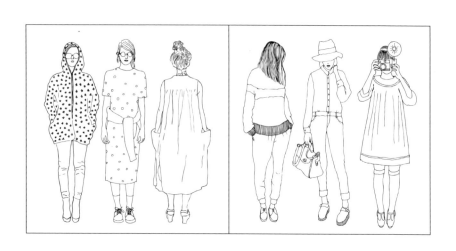

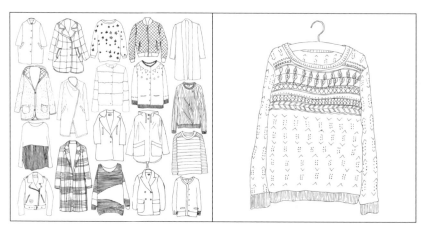

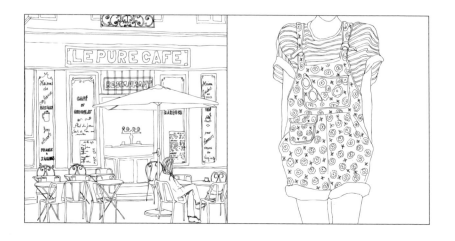

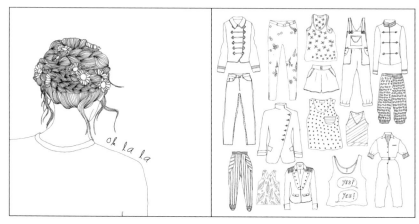

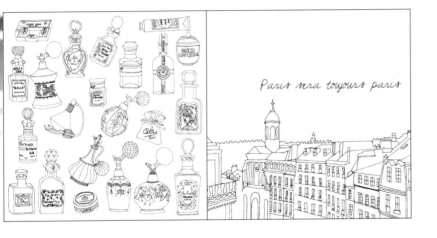

Paris sera toujours paris

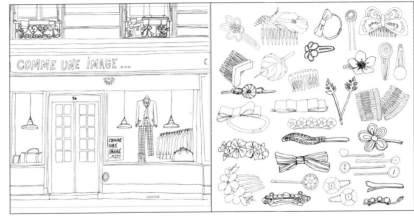

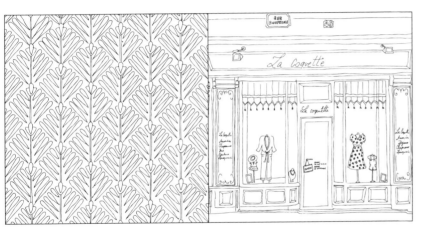

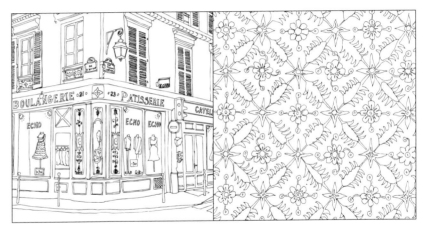

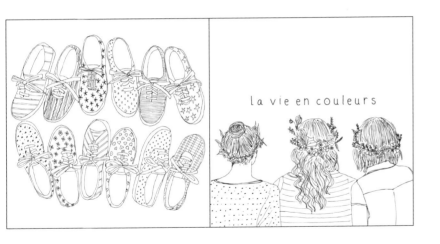

la vie en couleurs

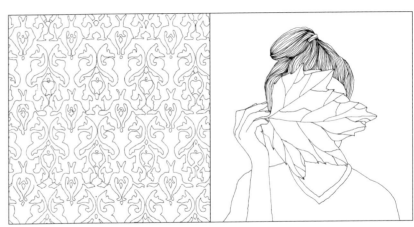

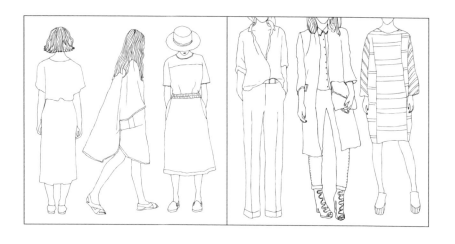

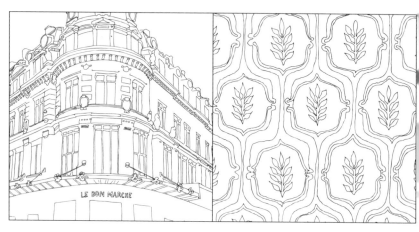

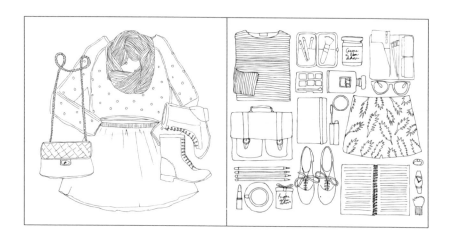

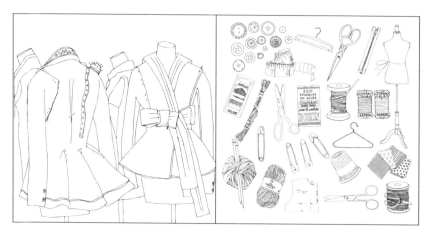

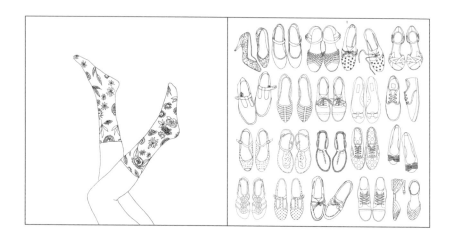

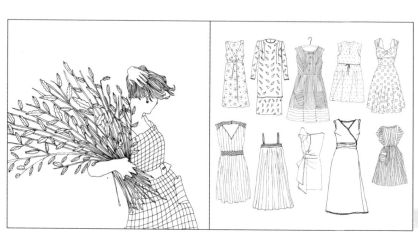

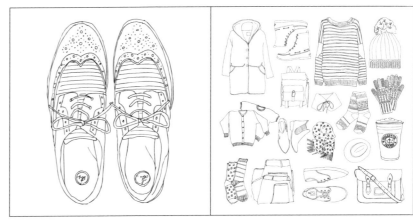

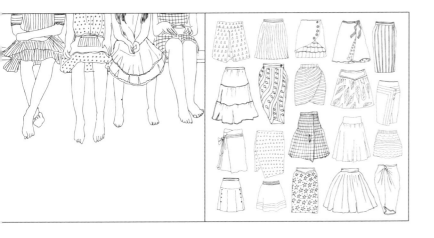

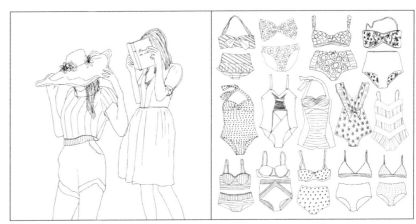

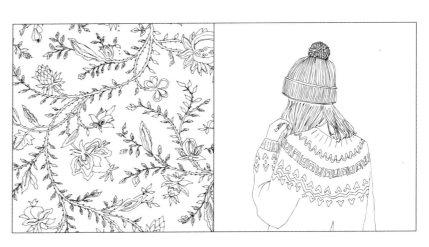

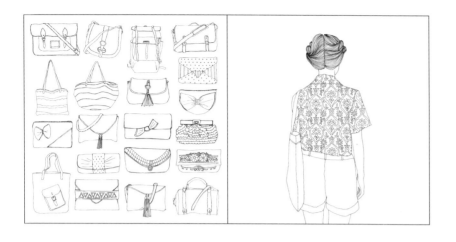

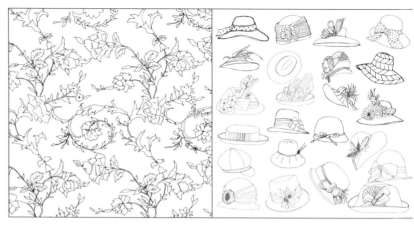

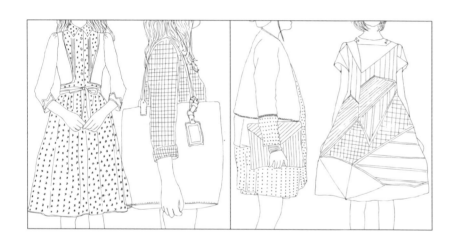

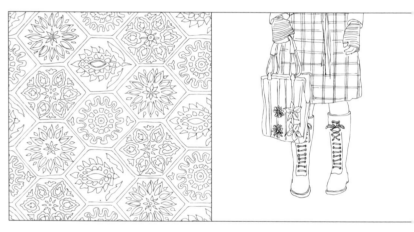

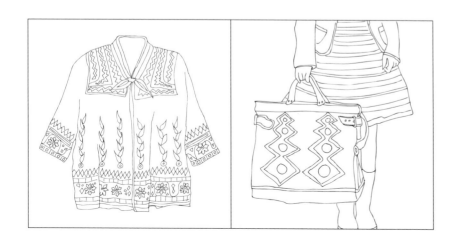

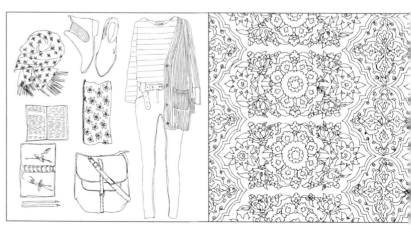

PARISIAN STREET STYLE

巴黎女孩時尚日記——
從著色感受最甜美的巴黎街頭時尚

Hello Design 叢書 007

作者　左依・德 拉斯 卡斯 （Zoé de Las Cases）
譯者　蘇威任
主編　Chienwei Wang
美術設計　Jyunc-cih Li
執行企劃　劉凱瑛
董事長・總經理　趙政岷
總編輯　余宜芳

出版者　時報文化出版企業股份有限公司
　　10803 台北市和平西路三段 240 號 3 樓
　　發行專線｜ (02)2306-6842
　　讀者服務專線｜ 0800-231-705・(02)2304-7103
　　讀者服務傳真｜ (02)2304-6858
　　郵撥｜ 19344724 時報文化出版公司 信箱
　　台北郵政｜ 79~99 信箱
　　時報悅讀網｜ http://www.readingtimes.com.tw

法律顧問　理律法律事務所　陳長文律師、李念祖律師

印刷　盈昌印刷有限公司
初版一刷　2015 年 10 月 08 日
定價　新台幣 320 元

行政院新聞局局版北市業字第 80 號

PARISIAN STREET STYLE by Zoé de Las Cases
© Hachette Livre (Marabout) Paris, 2015
Complex Chinese edition published through Bardon-Chinese Media Agency
Complex Chinese edition copyright © 2015 by China Times Publishing Company
All rights reserved.

ISBN 978-957-13-6363-9
Printed in Taiwan

國家圖書館出版品預行編目（CIP）資料

巴黎女孩時尚日記 : 從著色感受最甜美的巴黎街頭時尚
/ 左依・德 拉斯 卡斯（Zoé de Las Cases）著；蘇威任譯 . -- 初版 . --
臺北市 : 時報文化 , 2015.10　96 面 ; 25×25 公分 . -- (Hello Design 叢書
; 007) 譯自 : Parisian Street Style　ISBN 978-957-13-6363-9 (平裝)

1. 插畫 2. 繪畫技法 3. 時尚 4. 法國巴黎

947.45　　　　　　　　　　104015381